Fluid Art

舒心
流動畫

零失敗的療癒繪畫

　　記得某次智芬上完流動畫課程，已經離開畫室二十分鐘突然折返，再次按鈴上樓，原以為有重要東西忘了拿，不料她卻遞上一包蛋捲。「老師！路口有人在賣愛心手工蛋捲，我買了兩包，一包給你。」智芬的流動畫作品如同她散發的能量場，總是如此和諧飽滿。

　　十二年前因緣際會開始執業風水命理，這份工作聽遍悲歡離合的故事，深刻體會人間苦難，覺察每個內在能量打結淤滯需要鬆綁的靈魂。曾經時常反省傳統命理除了給建議以外還能做些什麼，是否能協助點亮每個靈性與生俱足那盞燈？在有限的格局裡創造無限的可能！於是我研習許多宗教經典、各種學派思想、各種術數法門、中西方醫學、靈性科學、量子力學、解讀全息現象、灌法……等等。多虧原有的風水命理基礎，體會神速，然而協助人性脫離枷鎖並沒有明顯展效。

　　多數人依循正常框架，日復一日生活著；有的專心求學，有的專心創業謀財，有的專心生養小孩，有的專心守護健康對抗疾病，有的專心為了「得不到」或是「已失去」而苦惱。稍有興趣了解靈性內在或是佛學經典的人極少，更多數的人希望能花一點錢，直接做些什麼事情達到轉運開運，然而「事」只是誘發的機緣，關鍵還是在「心」。

　　境隨心轉，頓時轉運！

　　如何避免艱澀陌生的文字語言闡述自然道理，用更簡單的方式讓參與者有機會轉換內在心境，這樣的方式媒介我一直尋尋覓覓。直到初次遇見流動畫讓我非常震撼，心中感動落淚：找了妳這麼久，終於……妳來了。流動畫無需繪畫經驗，不但可輕易上手，變化萬千，還能呼應內在狀態，認識自己。毅然決然將此素材媒介引入台灣推廣，期許療癒人心。

　　智芬的慈悲心自然隨和，這樣的學生等了十二年才出現，很榮幸有緣成為她的老師，受邀寫序。某種程度上我也是她的學生，需要向她學習。這應該是台灣（甚至所有華語地區）第一本關於流動畫的書，看著一點一滴逐步完成誕生，欣慰感動。

　　簡單流動，簡單流進心靈，流一點寬心慈悲，利息永遠在人間！

　　珍惜一切
　　扎西德勒
　　Namaste

<div align="right">台灣靜心流動藝術協會榮譽顧問

黃馥榕</div>

和智芬老師結緣於 2016 年亞洲禪繞教師認證課程。她像孩童般純真善良的待人，做起事情來十分金牛座的認真務實，還有對心靈藝術之美的執著和追尋，成為安琪拉樂藝工作室重要夥伴教師之一。

　　智芬老師對藝術的熱愛充分的展現在她的藝術教與學的人生旅程中，而當她一頭栽入流體藝術的多變和不確定性中，剛開始是個引人入勝的媒材遊戲，到後來仿佛是一場又一場的試煉，她對藝術之美的堅持淬鍊出她的美感力大爆發，讓這一切發了光。

　　於是我們有幸看到了這本《舒心流動畫：零失敗的療癒繪畫》。跟著智芬老師試驗過的千百種方法和路徑（超感謝智芬老師的啊），我們得以一窺流體藝術變幻莫測的奧妙；在具備一些初步的概念和經驗之後，也可以開啟我們流體藝術的冒險奇幻之旅！歡迎大家來到舒心流動畫的世界，讓智芬老師帶領我們，一起享受零失敗的療癒繪畫藝術！

<div align="right">

安琪拉樂藝工作室負責人

安琪拉.A.M

</div>

　　與智芬老師的相遇，很神奇。去年底，正逢事業低潮而返台的我，一無所獲的難過，實在很難釋懷。就在同時，無意間看見療癒藝術課程，覺得有趣！就這樣充滿好奇心的我，報名了智芬老師的課程。上課期間，只因當時還掛念低潮的事業心，我就好叛逆的把第一張作品，只使用黑、灰色系來著色。而智芬老師那體貼細緻的個性，應該有感受到我的難過吧！只是，淺淺微笑著對我說：「妳畫的很棒耶！黑白色系也有不同的感受呢！」後來幾次課程中，除了真實感受療癒藝術的舒心外，更讓我對這位老師的溫暖，一直存放在心底。

　　今年中，決心放下挫折，重新開始的我，意外也不意外的開了一間咖啡小店。對於素人起家的我們，能在一間舒適又可教學的咖啡館，的確是非常重要的選擇。所以，非常幸運的是～我能邀請到老師來開班授課，除了延續我們的師生之情外，也讓我在人生中，獲得一位非常重要的手作知己。

　　感謝老師的邀約，將如此正式的推薦文，慎重的邀請仍在努力前進中的我來書寫，內心至今仍是滿滿的激動啊！（愛妳呦！）老師的流動畫課程為大家的生活帶來豐富的色彩，也真心祝福老師《舒心流動畫：零失敗的療癒繪畫》一書，新書大賣排行榜第一名！

<div align="right">

Le bonheur 樂福板娘小瑪

湘茹～♡

</div>

先特別感謝旗林出版社邀請，也由衷感恩一路上同行的夥伴們及我的心靈導師，因緣際會讓《舒心流動畫：零失敗的療癒繪畫》這本書問世。

小時候的我就很喜歡畫畫、對手工藝也深深著迷，當時並沒有特別的機會往藝術這方面發展。我成長在台灣經濟起飛時期，從小經常幫忙父母工作到半夜，因傳統重男輕女的觀念阻礙了當時的升學，國中時期便體悟到了人生總有些無法改變的事實，於是我著力在可以改變的部分，對於求知升學的慾望未曾消減，一路上咬牙堅持著不斷爭取機會，白天工作、晚上繼續進修充實自己，終於取得大學文憑，這段成長歷程著實不容易，感謝許多人、還有我自己的努力與不放棄。

然而，一直以來從小最愛的畫畫與手工藝，並未隨著年紀的增長而消失，當初在心中種下了強壯的種子在生命歷程的養分中滋長，多年後蓄勢發芽、成長茁壯。近年來歷經生命角色的多重，尤其為人母之後，隨著生命的重心改變，我做了重大決定，離開了傳統職場，轉換新的跑道和領域，來到心靈藝術療癒的世界。

一路上接觸了許多不同媒材的藝術，也因為年紀的增長，看到、更體會到周遭每個人都有自己的人生故事、身上都承載著不少的壓力與負擔，因此，很想將自己所接觸到的療癒藝術分享給人們，讓每個人都有機會接觸並享受創作時所帶來的靜心、舒壓與快樂。尤其是當初自己一接觸到流動畫時那份感動，看著顏料在畫布上緩緩蔓延開來，心中感受十分深刻，可以看著它好久好久。

我非常喜歡創作流動畫時，感受當下自已的心情或念頭或甚麼都不想也沒關係，這樣的療癒藝術人人可以一起玩，不分男女老幼、無須繪畫基礎，丟開傳統美術構圖設計等等框架，將顏料在畫布上隨意的流動，即可產生意想不到的美麗畫面，是個極能療癒人心的藝術，期待藉此流動畫藝術可以幫助許多人，為我們的生命帶來更多的美好與色彩。

Author 作者簡介

王智芬

現任

流動畫合作指導師
亞洲禪繞畫認證教師 CZTAsia#2
JPHAA 日本和諧粉彩正指導師
國立科學教育館特約講師
安琪拉樂藝工作室約聘教師
「Le bonheur 樂福 」工作室特約講師

經歷

文化大學推廣部流體藝術特約講師
台北市教師會教師研習講師
能藝企業特約教師
日本 DAC 純銀黏土講師
和信治癌中心醫院和諧粉彩講師
LG 樂金畫時代藝術家特約講師
回溫創藝坊特約講師

專長

流動畫教學
禪繞畫教學
禪繞畫延伸藝術
日本和諧粉彩教學
手作卡片

■ 目錄 contents ■

chapter 01
流動畫的基本認識

chapter 02
倒扣法

直立拿起法

傾斜側拉法

杯底刺洞法

杯底鏤空法

旋轉拖移法

畫布板傾斜法

氣球壓圓法

chapter 03
同心圓倒法

定點倒法

繞圈倒法

直線倒法

分次倒法

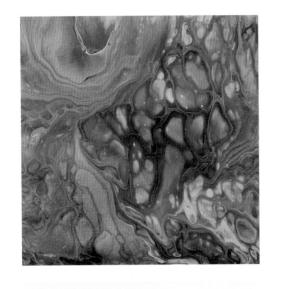

流動畫又稱為流體畫、流體藝術、潑灑藝術。使用壓克顏料、水、流動液的相互調和，經由技法、工具的運用，將調和好的顏料任意倒在畫布板上隨意的流動，即產生美麗的畫面，是一種抽象的藝術形式。也因為創作過程簡單、好玩、有趣且舒壓療癒，所以，沒有年齡的限制，也不需繪畫基礎，隨著自已的心去創作，人人都可以是藝術家。除了畫布板，也可以運用在多元的媒材上，例如：木質媒材、書籤、盒子、時鐘、麻布袋、鑰匙圈、項鍊、石頭……等等。

流動畫的繪製流程

 01 Step 在桌面上鋪一層保鮮膜，以免製作流動畫時，桌面被滴落的顏料弄髒。

> **02 Step** 準備可墊高畫布板的工具（例如：紙質咖啡杯套），並將畫布板置於其上。

> **03 Step** 選擇想使用的顏色並調配顏料，再決定是否混合矽油。

 04 Step 開始繪製流動畫。

> **05 Step** 將作品陰乾後保存。

CHAPTER

1

流動畫的基本認識

Basic

Intro

壓克力顏料

製作流動畫的顏料，
乾燥後呈防水狀態。

水

稀釋壓克力顏料。

流動液

混合在壓克力顏料
中，可增加顏料的流
動性。

矽油

加入顏料中，可製作
出細胞效果。

紙杯

盛裝顏料。

冰棒棍

攪拌或沾顏料塗抹時
使用。

畫布板

製作流動畫使用的
畫板。

電子秤

調配顏料時，用於
測量重量。

保鮮膜

防止滴落的顏料弄
髒桌面。

廚房紙巾

廚房紙巾用於輕刮
顏料。

衛生紙

衛生紙用於將工具
擦乾淨。

美工刀

剪裁棉線、廚房紙
巾或紙杯。

剪刀

剪裁棉線、廚房紙巾或紙杯。

膠水筆

用於黏貼金箔。

水彩筆

用於沾取金箔。

鉛筆

繪製人臉或動物造型輪廓。

簽字筆

繪製人臉或動物造型輪廓。

刮刀

鋪平畫布板上的顏料或將棉線按壓進顏料中。

防風打火機

消除顏料的氣泡或加速呈現作品的細胞效果。

鑷子

移除作品上的塊狀顏料或製作水母圖案。

吸管

將顏料吹開，可使顏料擴散。

金箔

製作流動畫的細節。

金蔥粉

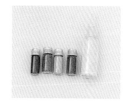

製作流動畫的細節。

紙膠帶

製作人臉或動物造型輪廓時使用。

描圖紙

製作人臉或動物造型輪廓時使用。

寶特瓶瓶底

製作花朵圖案。

烘焙模具

製作花朵圖案。

洗臉盆濾網

製作花朵圖案。

棉繩

製作海草、花朵、羽毛及水母圖案。

圖釘

將紙杯戳洞。

橡皮擦

擦除鉛筆線。

竹籤及牙籤

製作流動畫的細節。

氣球

製作流動畫的細節。

Z01 紅色

Z02 玫瑰色

Z03 粉紅色

Z04 暗紅色

Z05 黃色

Z06 深綠色

Z07 暗綠色

Z08 藍綠色

Z09 暗藍色

Z10 深藍色

Z11 寶藍色

Z12 淺藍色

Z13 天空藍

Z14 淺紫色

Z15 深紫色

Z16 金色

Z17 銀色

Z18 白色

Z19 黑色

◆ 調配顏料的方法

1 開啟電子秤的電源，將空紙杯放在電子秤上後歸零。

2 在紙杯中加入 4g 壓克力顏料。

3 將電子秤再次歸零。

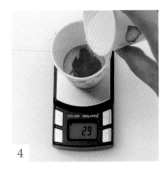

4 在紙杯中加入水。（註：此示範將壓克力顏料、水及流動液以 1：1：3 比例調和。）

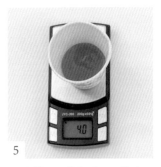

5 承步驟 4，共加入 4g 的水。

6 以冰棒棍將壓克力顏料及水攪拌均勻。（註：須避免上下攪動，以免產生氣泡。）

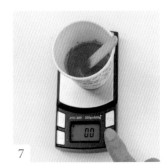

7 將電子秤再次歸零。

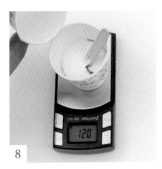

8 在紙杯中加入 12g 流動液。

◆ 添加矽油的方法

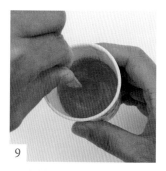

9

以冰棒棍將顏料及流動液攪拌均勻。

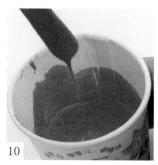

10

最後,拌勻至顏料撈起時呈牽絲狀態即可。(註:若沒拌勻,乾燥時會出現塊狀顏料。)

1

在顏料中加入少許矽油。(註:在顏料中加入矽油,可製作出細胞效果。)

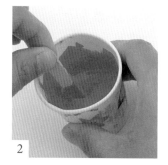

2

以冰棒棍將顏料及矽油攪拌均勻即可。(註:須避免上下攪動,以免產生氣泡。)

POINT BOX

┃攪拌結果比較┃

OK

以水平繞圈方式攪拌顏料,則產生較少氣泡。

NG

以上下攪動方式攪拌顏料,則產生明顯氣泡。

調配顏料的方法
動態影片 QRcode

添加矽油的方法
動態影片 QRcode

◆ 完成品增貼金箔

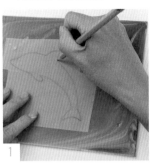

1

將畫有海豚輪廓的描圖紙壓在已陰乾的流動畫上，並以鉛筆描繪輪廓線。

2

在海豚輪廓上黏貼紙膠帶。

3

如圖，紙膠帶黏貼完成。（註：若鉛筆線不明顯，可以簽字筆再次描繪輪廓。）

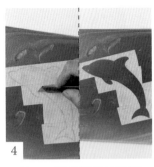

4

以美工刀沿著輪廓線切割，並撕除輪廓內的紙膠帶。

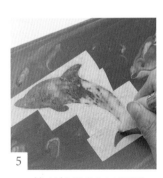

5

以膠水筆塗抹海豚形區塊。

6

以水彩筆沾取金箔，並黏貼在海豚形區塊。（註：可以美工刀輔助刮下殘留在水彩筆上的金箔。）

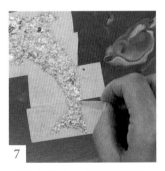

7

待膠水乾後，用手將剩餘的紙膠帶撕除。

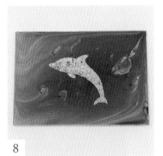

8

如圖，金箔黏貼完成。

♦ **完成品增加人臉輪廓**

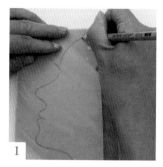

1

將畫有人臉輪廓的描圖紙壓在已陰乾的流動畫左側，並以鉛筆描繪輪廓線。

2

在人臉輪廓上黏貼紙膠帶，並以美工刀割下人臉輪廓右側多餘的紙膠帶。

3

將混合矽油的顏料倒在畫布板上。（註：顏料調配請參考 P.165；顏料不可超過人臉輪廓。）

4

將廚房紙巾前端放在畫布板右側。（註：廚房紙巾尾端不能碰到顏料。）

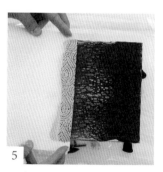

5

承步驟 4，從右側往左輕刮顏料，直至整張廚房紙巾移動至白色區塊前為止。

6

重複步驟 4-5，從左向右輕刮顏料。（註：須更換新的廚房紙巾，以免弄髒作品。）

7

待顏料乾後，將紙膠帶撕除。（註：須靜置約 3-4 天才能完全陰乾。）

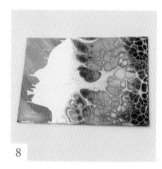

8

如圖，人臉輪廓製作完成。

{ 常見 Q&A }

沒有繪畫基礎的人適合玩流動畫嗎？

A 非常適合，不論有繪畫基礎或沒有繪畫基礎都可以學習。

哪裡買的到矽油？

A 化工行可以買的到。

請問將調和好的顏料倒入紙杯時，一定要從紙杯中心倒入嗎？

A 不一定，不論是從紙杯邊緣或中心倒入皆可。但可能最後作品的畫面呈現會不一樣，沒有對錯，一個小小的動點不同，就會有很大的變化。

如何處理未使用完的調和顏料？

A 若近期還會創作流動畫，建議可用保鮮膜封住顏料，以減緩乾掉的速度；若近期不會創作，則建議將顏料包好後直接丟垃圾桶。切忌將大量顏料倒入水槽，以免水管阻塞。

使用打火機的目的？

A 使用打火機烘烤的主要目的是消除氣泡，當作品有使用矽油時則會產生細胞，經過打火機烘烤可以加速細胞的浮現，產生大量的細胞。但要注意過度加溫可能不小心破壞作品、釀成火災，所以讓作品放置通風處，自然的乾燥比較安全。

適合玩流動畫的年齡？

A 小孩、大人、老人都可以玩流動畫，唯年齡較小的小孩須父母在旁協助，很適合親子活動。

不會配色可以玩流動畫嗎？

A 可以。流動畫的姿態變化萬千，著重在當下隨著自己的心境去選擇想要的顏色就好，無需想太多。

流動畫只能在畫布板上作畫嗎？

A 除了畫布板之外，還可以運用在相框、石頭、紙盒、麻布袋、書籤、吸水杯墊等等延伸。

流動畫是否一定要打底？

A 不一定，打底的目的是為了讓調和好的顏料在畫布板上可以更順利的流動，有的時候甚至我們只會在畫布板上的邊緣或四個角落倒上一些流動液，也可幫助流動。

水彩顏料可以取代壓克力顏料嗎？

A 不適合，因為水彩顏料有渲染性，會溶於水，很容易混色在一起，無法形成顏色分明的畫面。

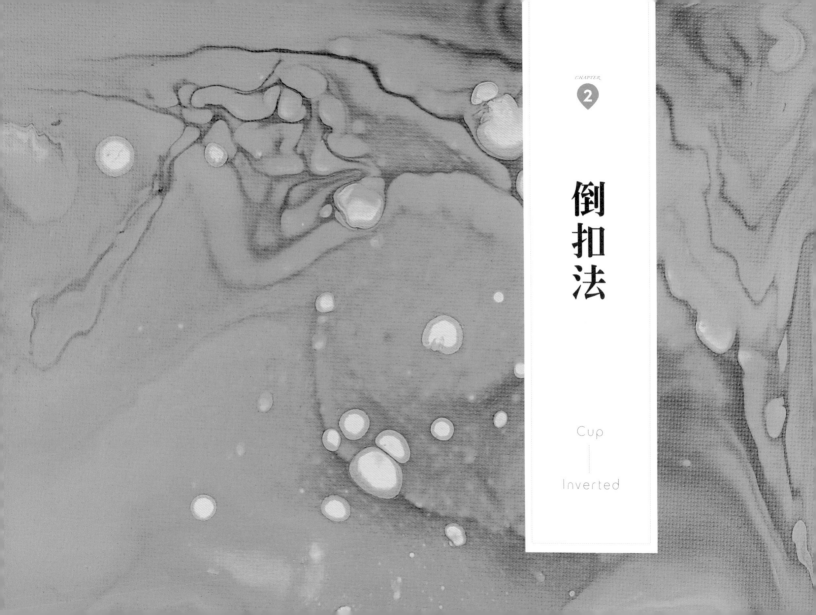

倒扣法

Cup
—
Inverted

主構 · 基本形

倒扣法

直立拿起法

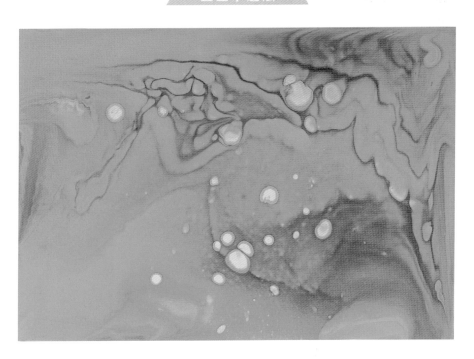

✏️ **材料及工具** `Tools & Materials`

畫布板（22.5cm×15.5cm）、紙杯、
保鮮膜

🎨 **調色方法** `Color`

A1 ▶ Z06 深綠色 4g + 水 4g + 流動液 12g

A2 ▶ Z08 藍綠色 4g + 水 4g + 流動液 12g

A3 ▶ Z05 黃　色 4g + 水 4g + 流動液 12g

A4 ▶ Z18 白　色 4g + 水 4g + 流動液 12g

[將顏料倒入紙杯]

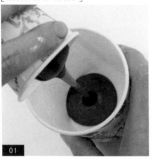

01

取空紙杯,將 A1 慢慢倒入紙杯,直至顏料全部倒入。

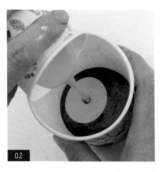

02

重複步驟 1,將 A2 倒入相同紙杯。(註:從紙杯中心倒入,使顏料形成同心圓。)

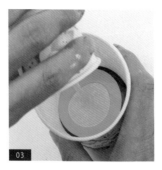

03

重複步驟 2,將 A3 倒入紙杯。(註:可自行調整顏料倒入的順序。)

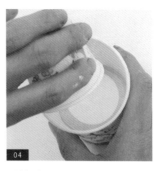

04

重複步驟 2,將 A4 倒入紙杯。

[將紙杯放至畫布板上]

05

如圖,顏料倒入紙杯完成。(註:可自行更換 4 種自己喜歡的顏色。)

06

以畫布板正面蓋住紙杯。

07

將紙杯和畫布板壓緊並快速翻轉,使紙杯翻轉至上方。(註:須確實壓緊,以免灑出顏料。)

08

將紙杯靜置在畫布板上數秒,使顏料自然流到畫布板上。

[傾斜畫布板]

09

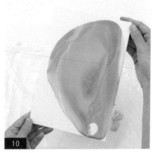
10

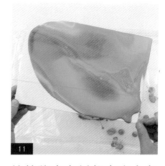
11

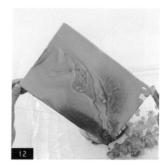
12

將紙杯直立拿起,顏料會
逐漸向外擴散,即完成顏
料倒扣。

用手將畫布板拿起並往任
一側傾斜,使顏料流向未
上色處。

持續將畫布板朝向未上色
處傾斜。(註:可依個人喜
好選擇將畫布板填滿顏料或
局部留白。)

重複步驟 11,直到顏料布
滿畫布板。(註:調整畫布板
傾斜度,可加快顏料流動。)

13

如圖,流動畫製作完成。
(註:作品須靜置約 3-4 天才
能使顏料完全陰乾。)

貼心小提醒

傾斜畫布板使顏料流動
上色時,可用指腹沾取
顏料,塗抹較小範圍的
未上色區塊。

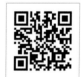

倒扣法主構基本形
動態影片 QRcode

變化 01

倒扣法

直立拿起法

材料及工具 Tools & Materials

畫布板（22.5cm×15.5cm）、紙杯、
保鮮膜

調色方法 Color

A1 ▶ Z06 深綠色 4g + 水 4g + 流動液 12g

A2 ▶ Z08 藍綠色 4g + 水 4g + 流動液 12g

A3 ▶ Z05 黃　色 4g + 水 4g + 流動液 12g

A4 ▶ Z18 白　色 4g + 水 4g + 流動液 12g

[將顏料分次倒入紙杯]

01

取空紙杯,將 1/2 的 A1 慢
慢倒入紙杯。(註:可自
行調整顏料倒入的順序。)

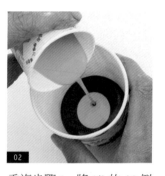

02

重複步驟 1,將 1/2 的 A2 倒
入相同紙杯。(註:從紙杯
中心倒入,使顏料形成同心
圓。)

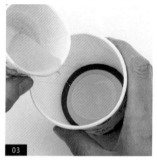

03

重複步驟 2,將 1/2 的 A3 倒
入紙杯。

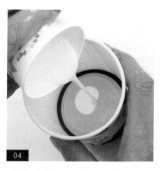

04

重複步驟 2,將 1/2 的 A4 倒
入紙杯。

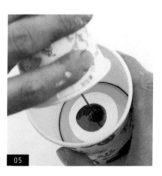

05

將剩下 1/2 的 A1 慢慢倒入
紙杯。

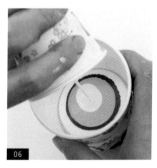

06

重複步驟 5,依序將剩下的
A2、A3 及 A4 倒入紙杯。

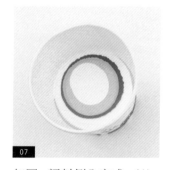

07

如圖,顏料倒入完成。(註:
分次倒入顏料可使作品產生
更多層次。)

[將紙杯放至畫布板上]

08

以畫布板正面蓋住紙杯。

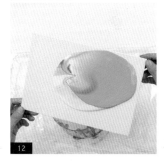

09 將紙杯和畫布板壓緊並快速翻轉，使紙杯翻轉至上方。（註：須確實壓緊，以免灑出顏料。）

10 將紙杯靜置在畫布板上數秒，使顏料自然流到畫布板上。

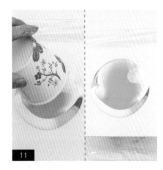

11 將紙杯直立拿起，顏料會逐漸向外擴散，即完成顏料倒扣。

12 用手將畫布板拿起並往任一側傾斜，使顏料流向未上色處。

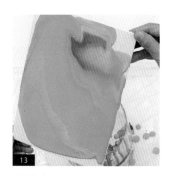

13 持續朝向未上色處傾斜，直到顏料布滿畫布板。（註：可依個人喜好選擇將畫布板填滿顏料或局部留白。）

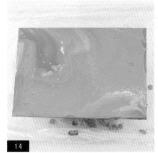

14 如圖，流動畫製作完成。（註：作品須靜置約 3-4 天才能使顏料完全陰乾；添加矽油版請參考 P.209。）

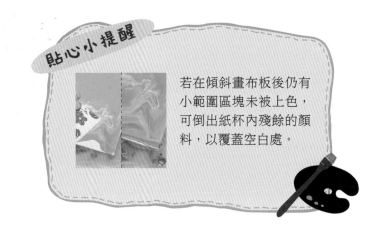

貼心小提醒

若在傾斜畫布板後仍有小範圍區塊未被上色，可倒出紙杯內殘餘的顏料，以覆蓋空白處。

變化 02

倒扣法

傾斜側拉法

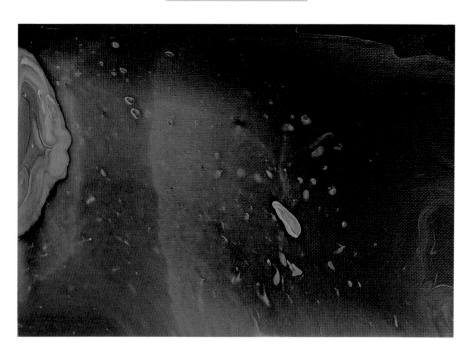

🖌 材料及工具 Tools & Materials

畫布板（22.5cm×15.5cm）、紙杯、
保鮮膜

🎨 調色方法 Color

A1 ▶ Z19 黑　色 4g ＋ 水 4g ＋ 流動液 12g

A2 ▶ Z18 白　色 4g ＋ 水 4g ＋ 流動液 12g

A3 ▶ Z16 金　色 4g ＋ 水 4g ＋ 流動液 12g

A4 ▶ Z15 深紫色 4g ＋ 水 4g ＋ 流動液 12g

[將顏料倒入紙杯]

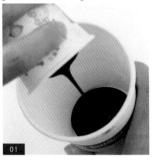

01

取空紙杯，將 A1 慢慢倒入紙杯，直至顏料全部倒入。

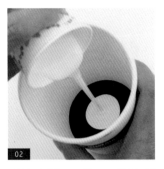

02

重複步驟 1，將 A2 倒入相同紙杯。（註：從紙杯中心倒入，使顏料形成同心圓。）

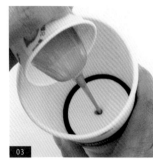

03

重複步驟 2，將 A3 倒入紙杯。

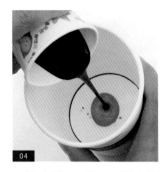

04

重複步驟 2，將 A4 倒入紙杯。

[將紙杯放至畫布板上]

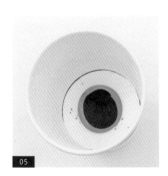

05

如圖，顏料倒入紙杯完成。（註：可自行調整顏料倒入的順序。）

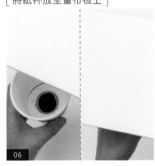

06

以畫布板正面蓋住紙杯。

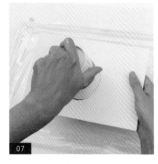

07

將紙杯和畫布板壓緊並快速翻轉，使紙杯翻轉至上方。（註：須確實壓緊，以免灑出顏料。）

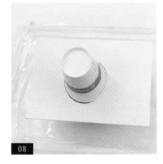

08

將紙杯靜置在畫布板上數秒，使顏料自然流到畫布板上。

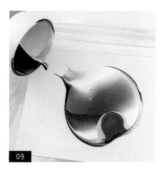

09

將紙杯往左上傾斜並拖曳
拉開。（註：不同的紙杯拉
開方法，會產生不同效果。）

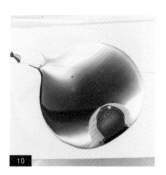

10

如圖，顏料倒扣完成，顏
料會逐漸向外擴散。

[傾斜畫布板]

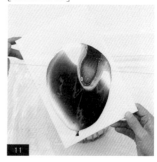

11

用手將畫布板拿起並往任
一側傾斜，使顏料流向未
上色處。

12

持續將畫布板朝向未上色
處傾斜。（註：可依個人喜
好選擇將畫布板填滿顏料或
局部留白。）

13

重複步驟 12，直到顏料布
滿畫布板。（註：調整畫布
板傾斜度，可加快顏料流動。）

14

如圖，流動畫製作完成。
（註：作品須靜置約 3-4 天才
能使顏料完全陰乾。）

變化 03

倒扣法

傾斜側拉法

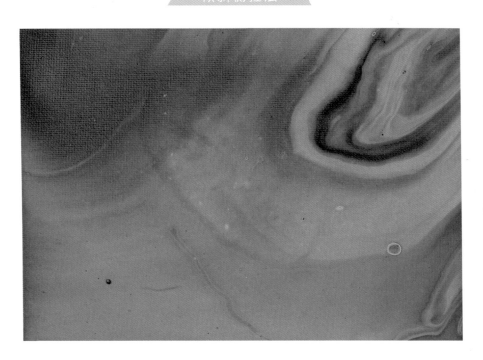

🖌 **材料及工具** Tools & Materials

畫布板（22.5cm×15.5cm）、紙杯、
保鮮膜

🎨 **調色方法** Color

A1 ▶ Z19 黑　色 4g + 水 4g + 流動液 12g

A2 ▶ Z18 白　色 4g + 水 4g + 流動液 12g

A3 ▶ Z16 金　色 4g + 水 4g + 流動液 12g

A4 ▶ Z15 深紫色 4g + 水 4g + 流動液 12g

[將顏料分次倒入紙杯]

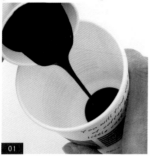

01

取空紙杯,將 1/2 的 A1 慢慢倒入紙杯。(註:可自行調整顏料倒入的順序。)

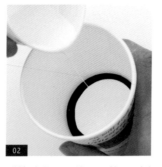

02

重複步驟 1,將 1/2 的 A2 倒入相同紙杯。(註:從紙杯中心倒入,使顏料形成同心圓。)

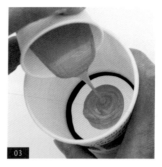

03

重複步驟 2,將 1/2 的 A3 倒入紙杯。

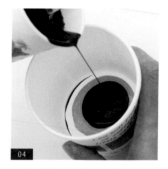

04

重複步驟 2,將 1/2 的 A4 倒入紙杯。

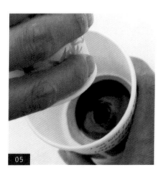

05

將剩下 1/2 的 A1 慢慢倒入紙杯。

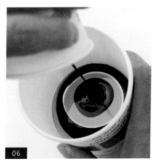

06

重複步驟 5,依序將剩下的 A2、A3 及 A4 倒入紙杯。

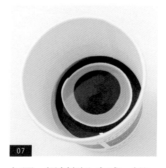

07

如圖,顏料倒入完成。(註:分次倒入顏料可使作品產生更多層次。)

[將紙杯放至畫布板上]

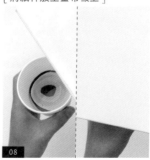

08

以畫布板正面蓋住紙杯。

09

將紙杯和畫布板壓緊並快速翻轉，使紙杯翻轉至上方。（註：須確實壓緊，以免灑出顏料。）

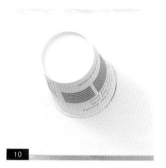

10

將紙杯靜置在畫布板上數秒，使顏料自然流到畫布板上。

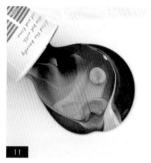

11

將紙杯往左上傾斜並拖曳拉開。（註：不同的紙杯拉開方法，會產生不同效果。）

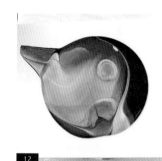

12

如圖，顏料倒扣完成，顏料會逐漸向外擴散。

[傾斜畫布板]

13

用手將畫布板拿起並往任一側傾斜，使顏料流向未上色處。

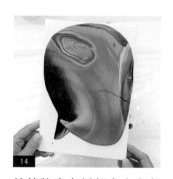

14

持續將畫布板朝向未上色處傾斜。（註：可依個人喜好選擇將畫布板填滿顏料或局部留白。）

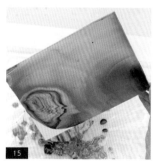

15

重複步驟 14，直到顏料布滿畫布板。（註：調整畫布板傾斜度，可加快顏料流動。）

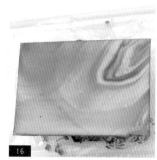

16

如圖，流動畫製作完成。（註：作品須靜置約 3-4 天才能使顏料完全陰乾；添加矽油版請參考 P.209。）

變化 04

倒扣法

杯底刺洞法

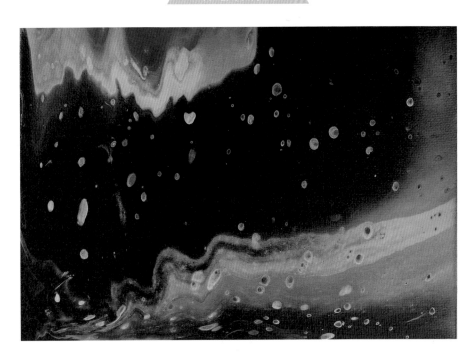

材料及工具 Tools & Materials

畫布板（22.5cm×15.5cm）、紙杯、保鮮
膜、圖釘

調色方法 Color

A1 ▶ Z19 黑　色 4g ＋ 水 4g ＋ 流動液 12g

A2 ▶ Z18 白　色 4g ＋ 水 4g ＋ 流動液 12g

A3 ▶ Z14 淺紫色 4g ＋ 水 4g ＋ 流動液 12g

A4 ▶ Z11 寶藍色 4g ＋ 水 4g ＋ 流動液 12g

[將顏料倒入紙杯]

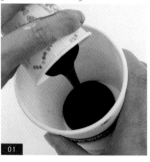

01

取空紙杯，將 A1 慢慢倒入紙杯，直至顏料全部倒入。

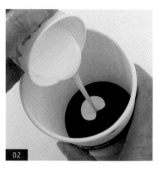

02

重複步驟 1，將 A2 倒入相同紙杯。（註：從紙杯中心倒入，使顏料形成同心圓。）

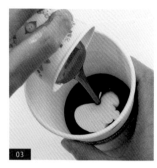

03

重複步驟 2，將 A3 倒入紙杯。

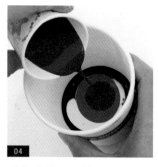

04

重複步驟 2，將 A4 倒入紙杯。

[將紙杯放至畫布板上並戳洞]

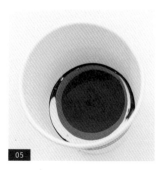

05

如圖，顏料倒入紙杯完成。（註：可自行調整顏料倒入的順序。）

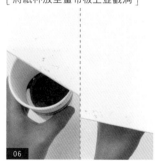

06

以畫布板正面蓋住紙杯。

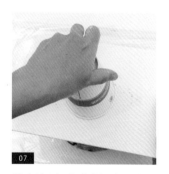

07

將紙杯和畫布板壓緊並快速翻轉，使紙杯翻轉至上方。（註：須確實壓緊，以免灑出顏料。）

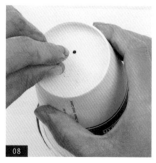

08

以圖釘在紙杯上戳洞，使顏料自然向外擴散。（註：洞數愈多，顏料擴散愈快。）

33

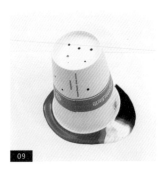

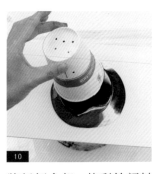

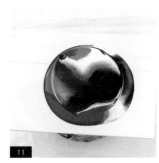

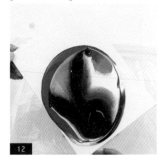

靜置紙杯，使顏料持續向外擴散。

將紙杯拿起，使剩餘顏料流至畫布板上。（註：可自行選擇拿起紙杯的時間點，會產生不同效果。）

如圖，顏料倒扣完成。

用手將畫布板拿起並往任一側傾斜，使顏料流向未上色處。

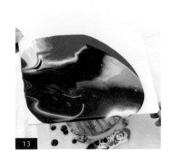

持續將畫布板朝向未上色處傾斜。（註：可依個人喜好選擇將畫布板填滿顏料或局部留白。）

重複步驟 13，直到顏料布滿畫布板。（註：調整畫布板傾斜度，可加快顏料流動。）

如圖，流動畫製作完成。（註：作品須靜置約 3-4 天才能使顏料完全陰乾。）

變化 05

倒扣法

杯底刺洞法

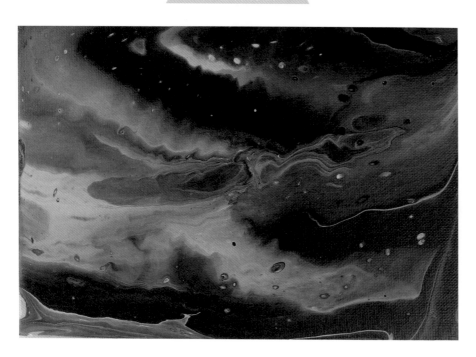

材料及工具 Tools & Materials

畫布板（22.5cm×15.5cm）、紙杯、保鮮膜、圖釘

調色方法 Color

A1 ▶ Z19 黑 色 4g + 水 4g + 流動液 12g

A2 ▶ Z18 白 色 4g + 水 4g + 流動液 12g

A3 ▶ Z14 淺紫色 4g + 水 4g + 流動液 12g

A4 ▶ Z11 寶藍色 4g + 水 4g + 流動液 12g

[將顏料分次倒入紙杯]

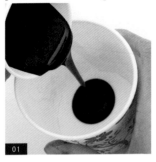

01

取空紙杯，將 1/2 的 A1 慢慢倒入紙杯中。（註：可自行調整顏料倒入的順序。）

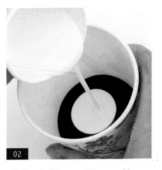

02

重複步驟 1，將 1/2 的 A2 倒入相同紙杯。（註：從紙杯中心倒入，使顏料形成同心圓。）

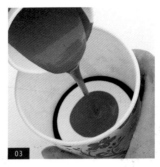

03

重複步驟 2，將 1/2 的 A3 倒入紙杯。

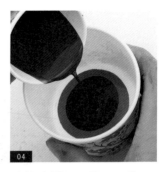

04

重複步驟 2，將 1/2 的 A4 倒入紙杯。

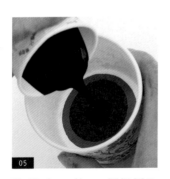

05

將剩下 1/2 的 A1 慢慢倒入紙杯。

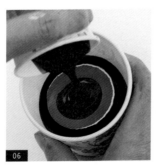

06

重複步驟 5，依序將剩下的 A2、A3 及 A4 倒入紙杯。

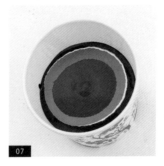

07

如圖，顏料倒入完成。（註：分次倒入顏料可使作品產生更多層次。）

[將紙杯放至畫布板上並戳洞]

08

以畫布板正面蓋住紙杯。

09 將紙杯和畫布板壓緊並快速翻轉,使紙杯翻轉至上方。(註:須確實壓緊,以免灑出顏料。)

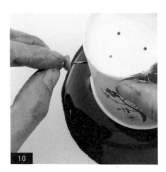

10 以圖釘在紙杯上戳洞,使顏料自然向外擴散。(註:洞數愈多,顏料擴散愈快。)

11 靜置紙杯,使顏料持續向外擴散。

12 將紙杯拿起,使剩餘顏料流至畫布板上。

[傾斜畫布板]

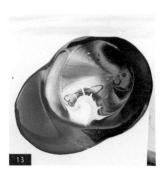

13 如圖,顏料倒扣完成。

14 用手將畫布板拿起並往任一側傾斜,使顏料流向未上色處。

15 重複步驟 14,直到顏料布滿畫布板。(註:可依個人喜好選擇將畫布板填滿顏料或局部留白。)

16 如圖,流動畫製作完成。(註:作品須靜置約 3-4 天才能使顏料完全陰乾。)

變化 06

倒扣法

杯底鏤空法

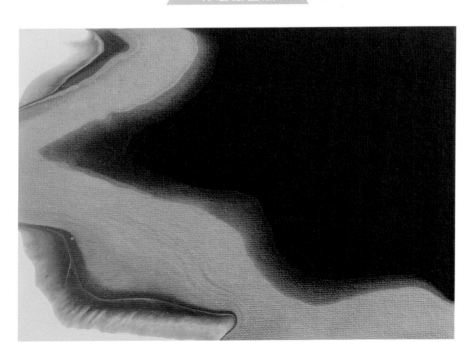

材料及工具 Tools & Materials

畫布板（22.5cm×15.5cm）、紙杯、保鮮膜、美工刀、刮刀

調色方法 Color

A1 ▶ Z18 白　色 4g + 水 4g + 流動液 12g

A2 ▶ Z07 暗綠色 4g + 水 4g + 流動液 12g

A3 ▶ Z16 金　色 4g + 水 4g + 流動液 12g

A4 ▶ Z09 暗藍色 4g + 水 4g + 流動液 12g

[割開杯底]

01

以美工刀割開紙杯杯底。

02

如圖，杯底割開完成。

[底色製作]

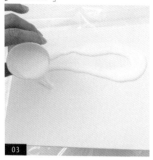

03

用手將 A1 在畫布板上以 S 形來回倒出，以製作底色。

04

如圖，A1 倒出完成。

05

以刮刀將 A1 鋪平，直到顏料布滿畫布板。

06

如圖，底色製作完成。

[倒入顏料]

07

取割開底部的紙杯，杯口朝下放在畫布板上。

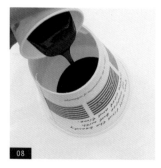

08

將 A2 倒入紙杯，直至倒入全部顏料。

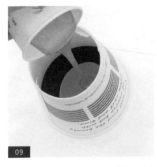

09

重複步驟 8，將 A3 倒入紙杯。（註：從紙杯中心倒入，使顏料形成同心圓。）

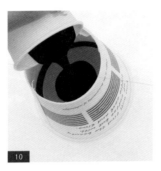

10

重複步驟 8，將 A4 倒入紙杯。

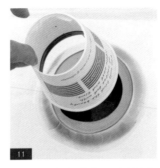

11

將紙杯向上拿起，顏料會自然向外擴散。

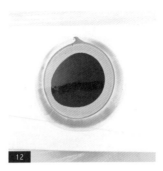

12

如圖，顏料倒入完成。

[傾斜畫布板]

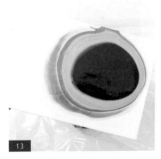

13

用手將畫布板拿起並往任一側傾斜，使顏料流向未上色處。

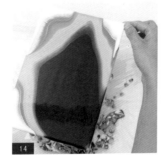

14

持續將畫布板朝向未上色處傾斜。（註：可依個人喜好選擇將畫布板填滿顏料或局部留白。）

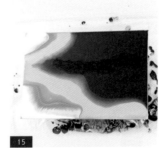

15

如圖，流動畫製作完成。（註：作品須靜置約 3-4 天才能使顏料完全陰乾。）

變化 07

倒 扣 法

杯底鏤空法

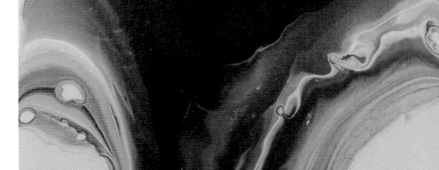

材料及工具 Tools & Materials

畫布板（22.5cm×15.5cm）、紙杯、保鮮膜、美工刀、刮刀

調色方法 Color

A1 ▶ 流動液 20g

A2 ▶ Z16 金 色 4g ＋ 水 4g ＋ 流動液 12g

A3 ▶ Z18 白 色 4g ＋ 水 4g ＋ 流動液 12g

A4 ▶ Z06 深綠色 4g ＋ 水 4g ＋ 流動液 12g

A5 ▶ Z11 寶藍色 4g ＋ 水 4g ＋ 流動液 12g

[割開杯底]

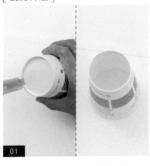

`01`

以美工刀割開紙杯杯底。

[流動液鋪底]

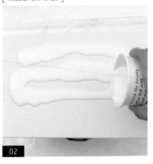

`02`

用手將 A1 在畫布板上以 S 形來回倒出。

`03`

以刮刀將 A1 鋪平，直到流動液鋪滿畫布板。

`04`

如圖，流動液鋪底完成。（註：須完整鋪平畫布板，才能使顏料容易流動。）

[倒入顏料]

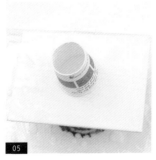

`05`

取割開底部的紙杯，杯口朝下放在畫布板上。

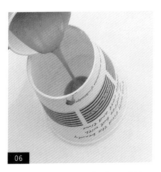

`06`

將1/2的A2倒入紙杯。（註：可自行調整顏料倒入的順序。）

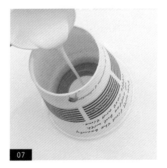

`07`

重複步驟 6，將 1/2 的 A3 倒入相同紙杯。（註：從紙杯中心倒入，使顏料形成同心圓。）

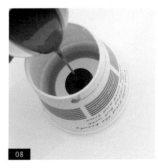

`08`

重複步驟 6，將 1/2 的 A4 倒入紙杯。

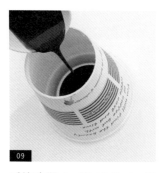

09

重複步驟 6，將 1/2 的 A5 倒入紙杯。

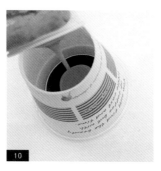

10

將剩下 1/2 的 A2 倒入紙杯。（註：分次倒入顏料可使作品產生更多層次。）

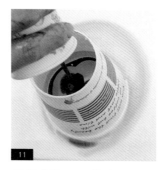

11

重複步驟 10，依序將剩下的 A3、A4 及 A5 倒入紙杯。

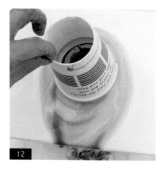

12

將紙杯向上拿起，顏料會自然向外擴散。

[傾斜畫布板]

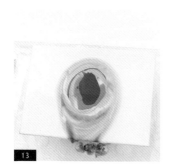

13

如圖，顏料倒入完成。

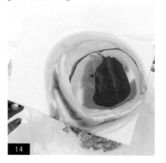

14

用手將畫布板拿起並往任一側傾斜，使顏料流向未上色處。

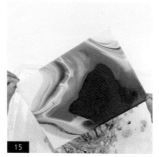

15

持續將畫布板朝向未上色處傾斜。（註：可依個人喜好選擇將畫布板填滿顏料或局部留白。）

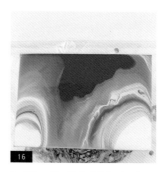

16

如圖，流動畫製作完成。（註：作品須靜置約 3-4 天才能使顏料完全陰乾。）

變化 08

倒扣法

旋轉拖移法

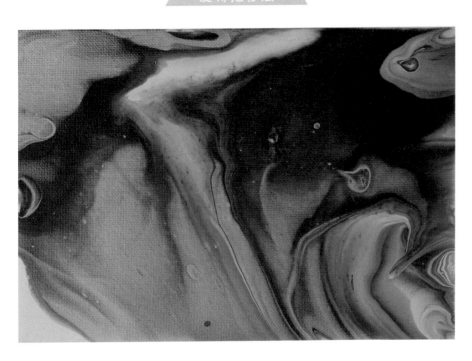

🖊 **材料及工具** Tools & Materials

畫布板（22.5cm×15.5cm）、紙杯、保鮮膜、美工刀、刮刀

🎨 **調色方法** Color

A1 ▶ Z18 白　色 4g ＋ 水 4g ＋ 流動液 12g

A2 ▶ Z09 暗藍色 4g ＋ 水 4g ＋ 流動液 12g

A3 ▶ Z07 暗綠色 4g ＋ 水 4g ＋ 流動液 12g

A4 ▶ Z16 金　色 4g ＋ 水 4g ＋ 流動液 12g

[割開杯底]

01

以美工刀割開紙杯杯底。

02

如圖，杯底割開完成。

[底色製作]

03

用手將 A1 在畫布板上以 S 形來回倒出，以製作底色。

04

以刮刀將 A1 鋪平，直到顏料鋪滿畫布板。

[倒入顏料]

05

如圖，底色製作完成。

06

取割開底部的紙杯，杯口朝下放在畫布板上。

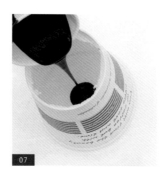

07

將 A2 倒入紙杯，直至顏料全部倒入。

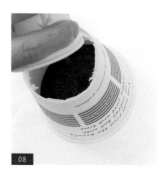

08

重複步驟 7，將 A3 倒入紙杯。（註：從紙杯中心倒入，使顏料形成同心圓。）

45

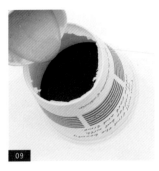

09

重複步驟 7，將 A4 倒入紙杯。

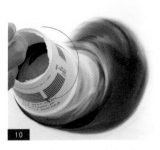

10

用手捏住紙杯上方邊緣，在畫布板上慢慢順時針旋轉並拖移紙杯，以擴散杯中顏料。

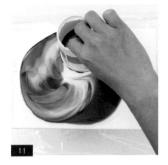

11

重複步驟 10，持續旋轉並拖移紙杯。（註：可以自行調整拖移方向。）

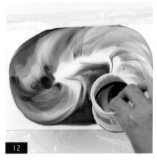

12

持續旋轉並拖移紙杯，直至顏料大致布滿畫布板，再將紙杯向上拿起。

[傾斜畫布板]

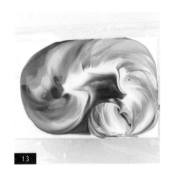

13

如圖，紙杯旋轉拖移完成。

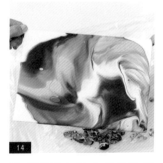

14

用手將畫布板拿起並往任一側傾斜，使顏料流向未上色處。

15

持續將畫布板朝向未上色處傾斜。（註：可依個人喜好選擇將畫布板填滿顏料或局部留白。）

16

如圖，流動畫製作完成。（註：作品須靜置約 3-4 天才能使顏料完全陰乾。）

變化 09

倒扣法

旋轉拖移法

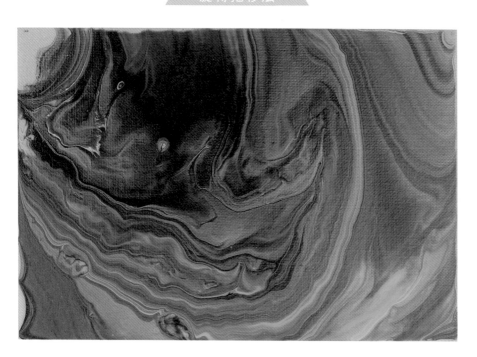

材料及工具 Tools & Materials

畫布板（22.5cm×15.5cm）、紙杯、保鮮膜、美工刀、刮刀

調色方法 Color

A1 ▸ 流動液 20g

A2 ▸ Z06 深綠色 4g ＋ 水 4g ＋ 流動液 12g

A3 ▸ Z16 金　色 4g ＋ 水 4g ＋ 流動液 12g

A4 ▸ Z11 寶藍色 4g ＋ 水 4g ＋ 流動液 12g

A5 ▸ Z18 白　色 4g ＋ 水 4g ＋ 流動液 12g

[割開杯底]

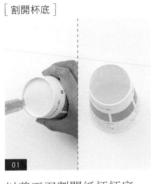

`01`

以美工刀割開紙杯杯底。

[流動液鋪底]

`02`

用手將 A1 在畫布板上以 S
形來回倒出。

`03`

以刮刀將 A1 在畫布板上
鋪平。（註：須布滿整個畫
布板，顏料更容易流動。）

[分次倒入顏料]

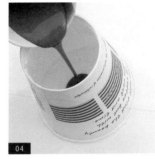

`04`

將割開底部的紙杯杯口朝
下放在畫布板上，並將 1/2
的 A2 倒入紙杯。

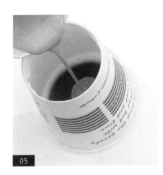

`05`

重複步驟 4，將 1/2 的 A3 倒
入相同紙杯。（註：從紙杯
中心倒入，使顏料形成同心
圓。）

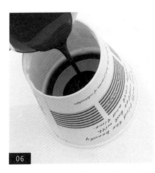

`06`

重複步驟 5，將 1/2 的 A4 倒
入紙杯。（註：可自行調整
顏料倒入的順序。）

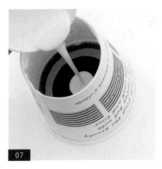

`07`

重複步驟 5，將 1/2 的 A5 倒
入紙杯。

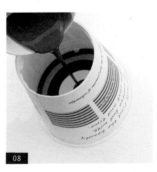

`08`

將剩下 1/2 的 A2 倒入紙杯。
（註：分次倒入顏料可使作
品產生更多層次。）

[旋轉拖移紙杯]

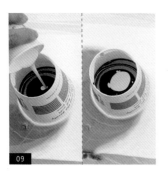

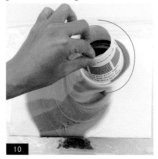

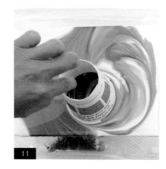

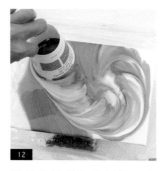

重複步驟 8，依序將剩下的 A3、A4 及 A5 倒入紙杯，即完成顏料倒入。

用手捏住紙杯上方邊緣，在畫布板上慢慢順時針旋轉並拖移紙杯，以擴散杯中顏料。

重複步驟 10，持續旋轉並拖移紙杯。（註：可以自行選擇拖移方向。）

持續旋轉並拖移紙杯，直至顏料大致布滿畫布板。

[傾斜畫布板]

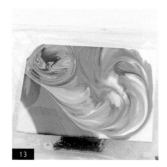

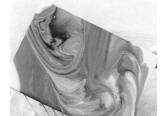

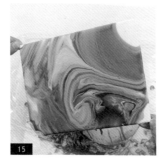

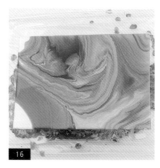

將紙杯向上拿起，即完成紙杯旋轉拖移。

用手將畫布板拿起並往任一側傾斜，使顏料流向未上色處。

持續將畫布板朝向未上色處傾斜。（註：可依個人喜好選擇將畫布板填滿顏料或局部留白。）

如圖，流動畫製作完成。（註：作品須靜置約 3-4 天才能使顏料完全陰乾；添加矽油版請參考 P.209。）

變化 10

倒扣法

旋轉拖移法

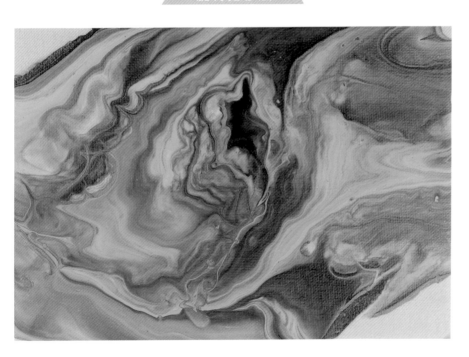

🖌 **材料及工具** Tools & Materials

畫布板（22.5cm×15.5cm）、紙杯、保鮮膜、美工刀、刮刀

🎨 **調色方法** Color

A1 ▶ 流動液 20g

A2 ▶ Z06 深綠色 4g + 水 4g + 流動液 12g

A3 ▶ Z16 金　色 4g + 水 4g + 流動液 12g

A4 ▶ Z11 寶藍色 4g + 水 4g + 流動液 12g

A5 ▶ Z18 白　色 4g + 水 4g + 流動液 12g

[割開杯底]

01

取空紙杯 a，以美工刀割開紙杯杯底。

02

如圖，紙杯 a 杯底割開完成。

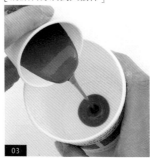

03

取空紙杯 b，將 1/2 的 A2 慢慢倒入紙杯。（註：可自行調整顏料倒入的順序。）

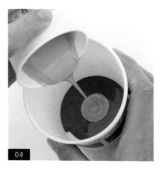

04

重複步驟 3，將 1/2 的 A3 倒入相同紙杯。（註：從紙杯中心倒入，使顏料形成同心圓。）

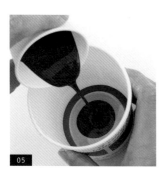

05

重複步驟 4，將 1/2 的 A4 倒入紙杯。

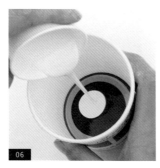

06

重複步驟 4，將 1/2 的 A5 倒入紙杯。

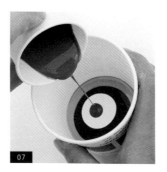

07

將剩下 1/2 的 A1 慢慢倒入紙杯。

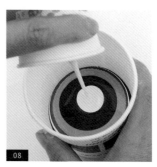

08

重複步驟 7，依序將剩下的 A2、A3 及 A4 倒入紙杯。

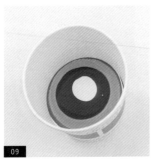

09

如圖，顏料倒入完成。（註：分次倒入顏料可使作品產生更多層次。）

10

用手將 A1 在畫布板上以 S 形來回倒出。

11

如圖，A1 倒出完成。

12

以刮刀將 A1 鋪平，直到流動液布滿畫布板。

[倒入顏料]

13

如圖，流動液鋪底完成。（註：須布滿整個畫布板，顏料更容易流動。）

14

取割開底部的紙杯 a，杯口朝下放在畫布板上。

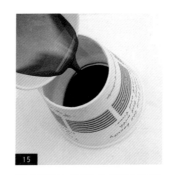

15

將紙杯 b 的混合顏料慢慢倒入紙杯 a 內，直至倒入全部顏料，使顏料持續向外擴散。

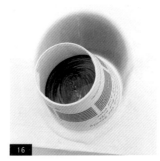

16

如圖，顏料倒入完成。

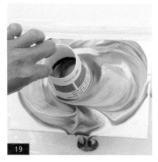

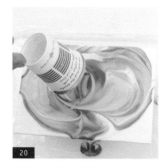

用手捏住紙杯上方邊緣，在畫布板上慢慢順時針旋轉並拖移紙杯，以擴散杯中顏料。

重複步驟 17，持續旋轉並拖移紙杯。（註：可以自行選擇拖移方向。）

持續旋轉並拖移紙杯，直至顏料大致布滿畫布板。

將紙杯向上拿起。

[傾斜畫布板]

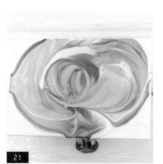

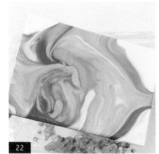

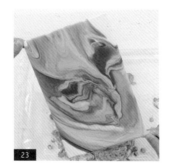

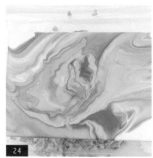

如圖，紙杯旋轉拖移完成。

用手將畫布板拿起並往任一側傾斜，使顏料流向未上色處。

持續將畫布板朝向未上色處傾斜。（註：可依個人喜好選擇將畫布板填滿顏料或局部留白。）

如圖，流動畫製作完成。（註：作品須靜置約 3-4 天才能使顏料完全陰乾。）

變化 11
倒扣法
畫布板傾斜法

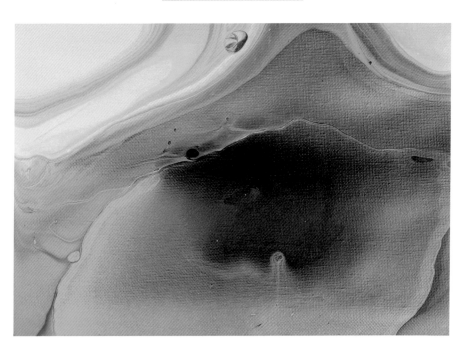

材料及工具 Tools & Materials

畫布板（22.5cm×15.5cm）、紙杯、保鮮膜、美工刀、刮刀

調色方法 Color

A1 ▶ 流動液 20g

A2 ▶ Z06 深綠色 4g ＋ 水 4g ＋ 流動液 12g

A3 ▶ Z18 白　色 4g ＋ 水 4g ＋ 流動液 12g

A4 ▶ Z16 金　色 4g ＋ 水 4g ＋ 流動液 12g

A5 ▶ Z11 寶藍色 4g ＋ 水 4g ＋ 流動液 12g

[割開杯底]

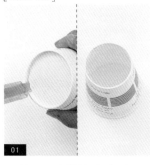

01

以美工刀割開紙杯杯底。

[流動液鋪底]

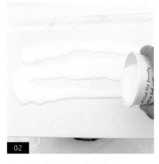

02

在畫布板上均勻倒出 A1。

03

以刮刀將 A1 鋪平，直到流動液布滿畫布板。（註：須布滿整個畫布板，顏料容易流動。）

[分次倒入顏料]

04

取割開底部的紙杯，杯口朝下放在畫布板上。

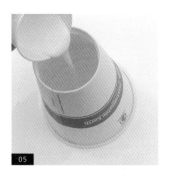

05

將1/2的A3倒入紙杯。（註：可自行調整顏料倒入的順序。）

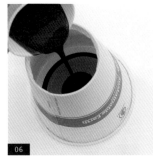

06

重複步驟5，將1/2的A2、A4及A5倒入相同紙杯。（註：從紙杯中心倒入，使顏料形成同心圓。）

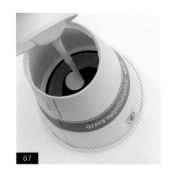

07

將剩下1/2的A3倒入紙杯。（註：分次倒入顏料可使作品產生更多層次。）

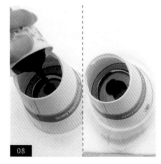

08

重複步驟7，依序將剩下的A2、A4及A5倒入紙杯。

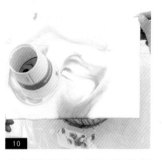

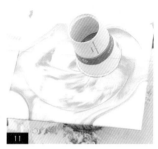

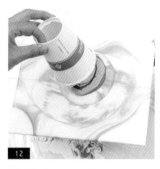

用手將畫布板拿起並往任一側傾斜，使紙杯在畫布板上滑動。

持續傾斜畫布板以滑動紙杯，使顏料在畫布板上流動。（註：傾斜角度不可過大，以免紙杯掉落。）

承步驟 10，使顏料大致布滿畫布板後，將畫布板放下。

將紙杯向上拿起。

[傾斜畫布板]

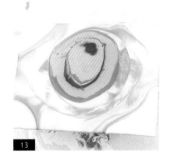

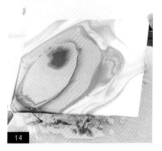

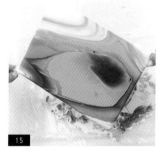

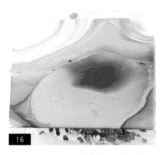

如圖，紙杯滑動完成。

用手將畫布板拿起並往任一側傾斜，使顏料流向未上色處。

重複步驟 14，直到顏料布滿畫布板。（註：可依個人喜好選擇將畫布板填滿顏料或局部留白。）

如圖，流動畫製作完成。（註：作品須靜置約 3-4 天才能使顏料完全陰乾；添加矽油版請參考 P.209。）

變化 12

倒扣法

氣球壓圓法

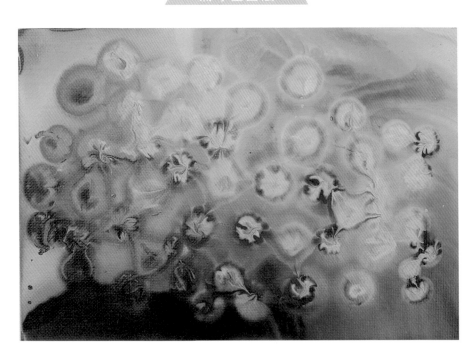

材料及工具 Tools & Materials

畫布板（22.5cm×15.5cm）、紙杯、保鮮膜、氣球、衛生紙

調色方法 Color

A1 ▶ Z11 寶藍色 4g + 水 4g + 流動液 12g

A2 ▶ Z12 淺藍色 4g + 水 4g + 流動液 12g

A3 ▶ Z05 黃　色 4g + 水 4g + 流動液 12g

A4 ▶ Z18 白　色 4g + 水 4g + 流動液 12g

[將顏料倒入紙杯]

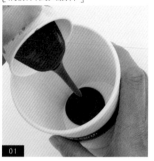

01

取空紙杯,將 A1 慢慢倒入紙杯,直至顏料全部倒入。

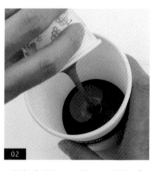

02

重複步驟 1,將 A2 倒入相同紙杯。(註:從紙杯中心倒入,使顏料形成同心圓。)

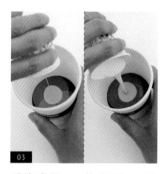

03

重複步驟 2,依序將 A3 及 A4 倒入紙杯。

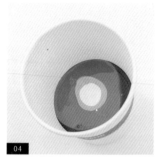

04

如圖,顏料倒入紙杯完成。(註:可自行調整顏料倒入的順序。)

[將紙杯放至畫布板上]

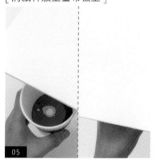

05

以畫布板正面蓋住紙杯。

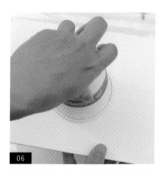

06

將紙杯和畫布板壓緊並快速翻轉,使紙杯翻轉至上方。(註:須確實壓緊,以免灑出顏料。)

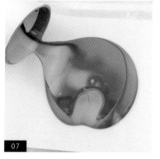

07

將紙杯靜置在畫布板上數秒後,往左上傾斜並拖曳拉開,顏料會逐漸向外擴散。

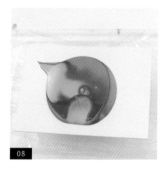

08

如圖,顏料倒扣完成。

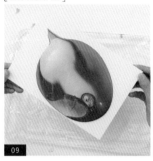

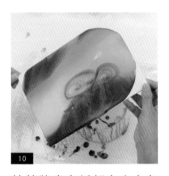

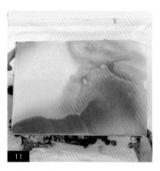

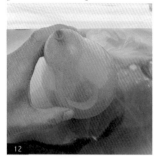

用手將畫布板拿起並往任一側傾斜，使顏料流向未上色處。

持續將畫布板朝向未上色處傾斜。（註：可依個人喜好選擇將畫布板填滿顏料或局部留白。）

重複步驟 10，直到顏料布滿畫布板後，將畫布板放下。

以氣球輕輕壓印畫布板，以製作壓印痕跡。（註：可自行選擇氣球壓印位置，以創作出獨具風格的作品。）

倒扣法變化 12
動態影片 QRcode

將氣球拿起，畫布板上出現壓印痕跡。

以衛生紙擦掉氣球上的顏料。（註：以免顏料再次壓印在畫布板上而弄髒作品。）

最後，重複步驟 12-14，即完成流動畫製作。（註：作品須靜置約 3-4 天才能使顏料完全陰乾。）

變化 13

倒扣法

氣球壓圓法

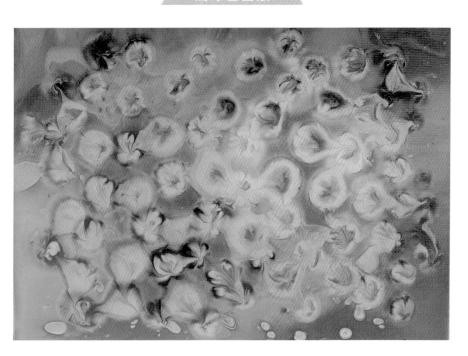

畫布板（22.5cm×15.5cm）、紙杯、保鮮膜、氣球、衛生紙

調色方法 Color

A1 ▶ Z11 寶藍色 4g + 水 4g + 流動液 12g

A2 ▶ Z12 淺藍色 4g + 水 4g + 流動液 12g

A3 ▶ Z05 黃　色 4g + 水 4g + 流動液 12g

A4 ▶ Z18 白　色 4g + 水 4g + 流動液 12g

[將顏料分次倒入紙杯]

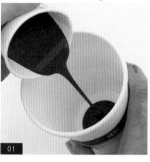

01

取空紙杯，將 1/2 的 A1 倒入紙杯。（註：可自行調整顏料倒入的順序。）

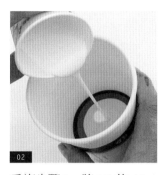

02

重複步驟 1，將 1/2 的 A2、A3 及 A4 倒入相同紙杯。（註：從紙杯中心倒入，使顏料形成同心圓。）

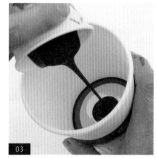

03

將剩下 1/2 的 A1 慢慢倒入紙杯。

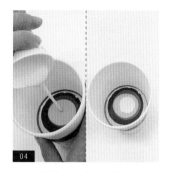

04

重複步驟 3，依序將剩下的 A2、A3 及 A4 倒入紙杯，即完成顏料倒入。（註：分次倒入顏料可使作品產生更多層次。）

[將紙杯放至畫布板上]

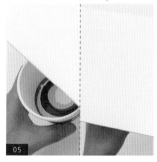

05

以畫布板正面蓋住紙杯。

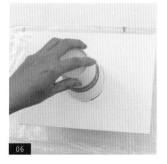

06

將紙杯和畫布板壓緊並快速翻轉，使紙杯翻轉至上方。（註：須確實壓緊，以免灑出顏料。）

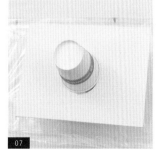

07

將紙杯靜置在畫布板上數秒後，使顏料自然流到畫布板上。

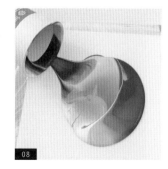

08

將紙杯往左上側斜向拖曳拉開，顏料逐漸向外擴散。

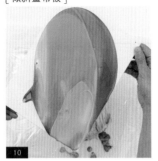

09

如圖，顏料倒扣完成。

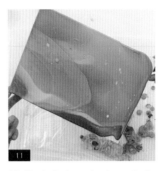

10

用手將畫布板拿起並往任一側傾斜，使顏料流向未上色處。

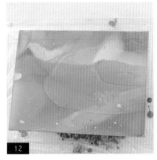

11

持續將畫布板朝向未上色處傾斜。（註：可依個人喜好選擇將畫布板填滿顏料或局部留白。）

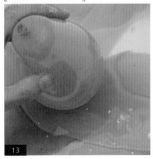

12

如圖，畫布板傾斜完成。

[以氣球壓出圖案]

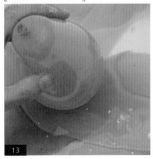

13

以氣球輕輕壓印畫布板，以製作壓印痕跡。（註：可自行選擇氣球壓印位置，以創作出獨具風格的作品。）

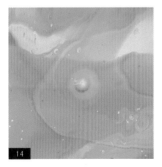

14

承步驟 13，將氣球拿起，畫板上出現壓印痕跡。

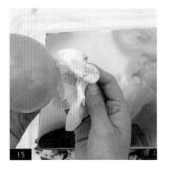

15

以紙巾擦掉氣球上的顏料。（註：以免顏料再次壓印在畫板上而弄髒作品。）

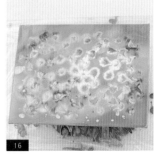

16

最後，重複步驟 13-15，流動畫製作完成。（註：作品須靜置約 3-4 天才能使顏料完全陰乾。）

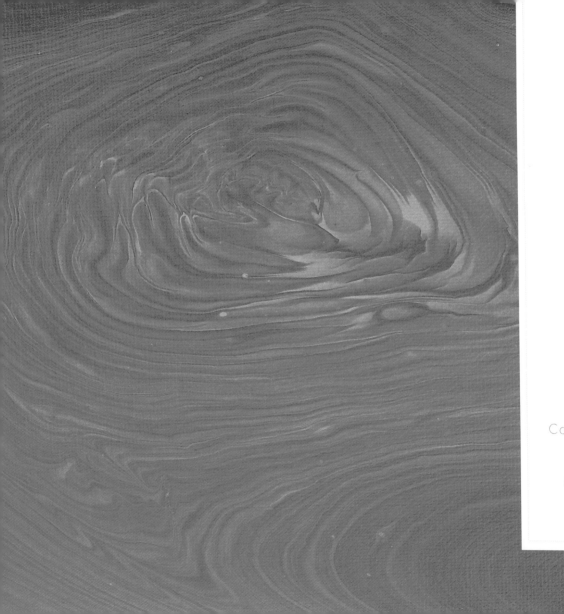

同心圓倒法

Concentric

———

Circles

主構 · 基本形

同心圓倒法

定點倒法

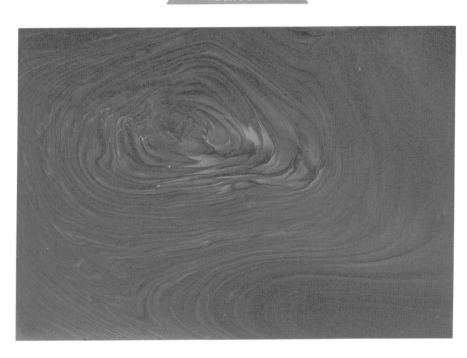

材料及工具 Tools & Materials

畫布板（22.5cm×15.5cm）、紙杯、
保鮮膜

調色方法 Color

A1 ▶ Z05 黃　色 4g ＋ 水 4g ＋ 流動液 12g

A2 ▶ Z01 紅　色 4g ＋ 水 4g ＋ 流動液 12g

A3 ▶ Z02 玫瑰色 4g ＋ 水 4g ＋ 流動液 12g

A4 ▶ Z18 白　色 4g ＋ 水 4g ＋ 流動液 12g

[將顏料分次倒入紙杯]

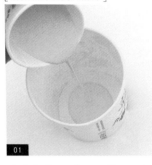

01

取空紙杯，將 1/2 的 A1 慢慢倒入紙杯。（註：可自行調整顏料倒入的順序。）

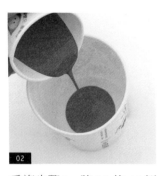

02

重複步驟 1，將 1/2 的 A2 倒入相同紙杯。（註：從紙杯中心倒入，使顏料形成同心圓。）

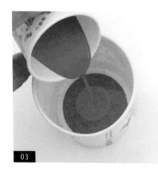

03

重複步驟 2，將 1/2 的 A3 倒入紙杯。

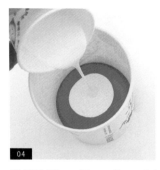

04

重複步驟 2，將 1/2 的 A4 倒入紙杯。

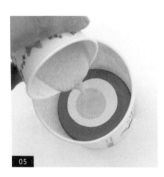

05

將剩下 1/2 的 A1 慢慢倒入紙杯。

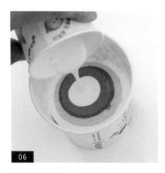

06

重複步驟 5，依序將剩下的 A2、A3 及 A4 倒入紙杯。

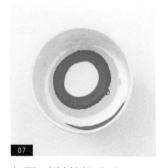

07

如圖，顏料倒入完成。（註：分次倒入顏料可使作品產生更多層次。）

[倒出顏料至畫布板上]

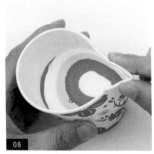

08

用手將紙杯杯緣捏尖，以便倒出顏料。

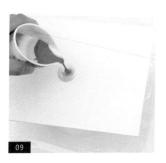

09

將顏料由捏尖處慢慢倒至畫布板上，倒出位置須固定不動。

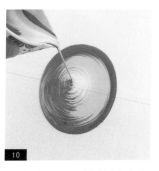

10

重複步驟 9，持續倒出全部顏料。

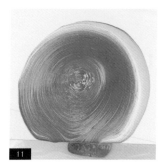

11

如圖，顏料倒出完成。

[傾斜畫布板]

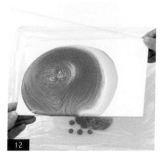

12

用手將畫布板拿起並往任一側傾斜，使顏料流向未上色處。

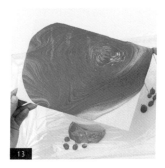

13

持續將畫布板朝向未上色處傾斜。（註：可依個人喜好選擇將畫布板填滿顏料或局部留白。）

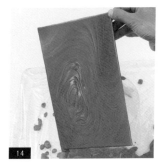

14

重複步驟 13，直到顏料布滿畫布板。（註：調整畫布板傾斜度，可加快顏料流動。）

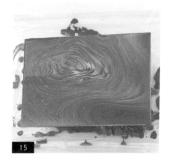

15

如圖，流動畫製作完成。（註：作品須靜置約 3-4 天才能使顏料完全陰乾；添加矽油版請參考 P.210。）

同心圓倒法主構基本形動態影片 QRcode

變化 01

同心圓倒法

定點倒法

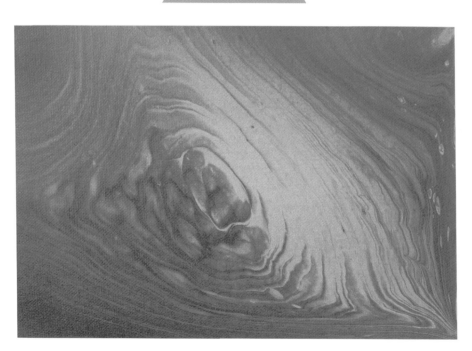

🎨 **材料及工具** Tools & Materials

畫布板（22.5cm×15.5cm）、紙杯、
保鮮膜

🎨 **調色方法** Color

A1 ▶ Z05 黃　色 4g ＋ 水 4g ＋ 流動液 12g

A2 ▶ Z01 紅　色 4g ＋ 水 4g ＋ 流動液 12g

A3 ▶ Z02 玫瑰色 4g ＋ 水 4g ＋ 流動液 12g

A4 ▶ Z18 白　色 4g ＋ 水 4g ＋ 流動液 12g

[將顏料分次倒入紙杯]

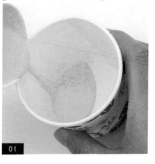

01

取空紙杯，將 1/2 的 A1 從紙杯邊緣慢慢倒入紙杯。（註：可自行調整顏料倒入的順序。）

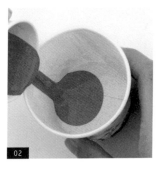

02

重複步驟 1，將 1/2 的 A2 倒入相同紙杯。（註：從紙杯邊緣倒入。）

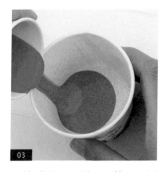

03

重複步驟 2，將 1/2 的 A3 倒入紙杯。

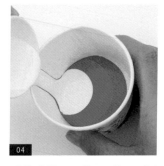

04

重複步驟 2，將 1/2 的 A4 倒入紙杯。

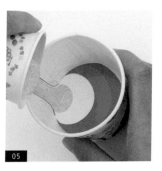

05

將剩下 1/2 的 A1 慢慢倒入紙杯。

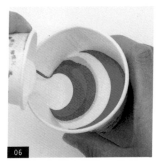

06

重複步驟 5，依序將剩下的 A2、A3 及 A4 倒入紙杯。

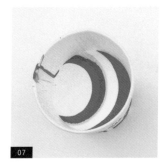

07

如圖，顏料倒入完成。（註：分次倒入顏料可使作品產生更多層次。）

[倒出顏料至畫布板上]

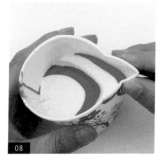

08

用手將紙杯杯緣捏尖，以便倒出顏料。（註：捏尖處在顏料倒入處的對側。）

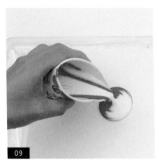

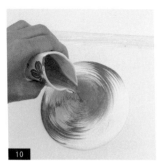

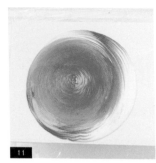

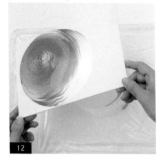

將顏料由捏尖處慢慢倒至畫布板上，倒出位置須固定不動。

重複步驟 9，一邊稍微擺動捏尖處，一邊倒出顏料，直至倒出全部顏料。

如圖，顏料倒出完成。

用手將畫布板拿起並往任一側傾斜，使顏料流向未上色處。

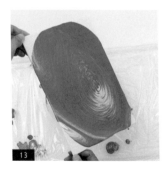

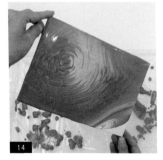

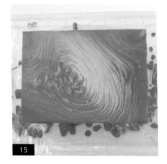

用手將畫布板拿起並往任一側傾斜，使顏料流向未上色處。

重複步驟 13，直到顏料布滿畫布板。（註：可依個人喜好選擇將畫布板填滿或局部留白。）

如圖，流動畫製作完成。（註：作品須靜置約 3-4 天才能使顏料完全陰乾。）

變化 02

同心圓倒法

繞圈倒法

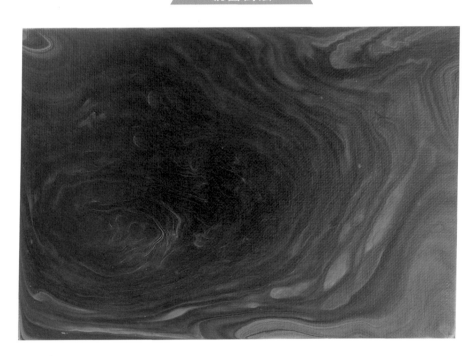

材料及工具 Tools & Materials

畫布板（22.5cm×15.5cm）、紙杯、
保鮮膜

調色方法 Color

A1 ▶ Z11 寶藍色 5g + 水 5g + 流動液 15g

A2 ▶ Z12 淺藍色 5g + 水 5g + 流動液 15g

A3 ▶ Z18 白 色 5g + 水 5g + 流動液 15g

[將顏料分次倒入紙杯]

01

取空紙杯，將 1/2 的 A1 慢慢倒入紙杯。（註：可自行調整顏料倒入的順序。）

02

重複步驟 1，將 1/2 的 A2 及 A3 倒入相同紙杯。（註：從紙杯中心倒入，使顏料形成同心圓。）

03

將剩下 1/2 的 A1 慢慢倒入紙杯。（註：分次倒入顏料可使作品產生更多層次。）

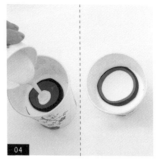

04

重複步驟 3，依序將剩下的 A2 及 A3 倒入紙杯，即完成顏料倒入。

[倒出顏料至畫布板上]

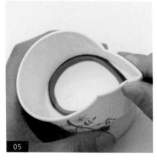

05

用手將紙杯杯緣捏尖，以便倒出顏料。

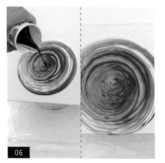

06

以逆時針繞小圈方式，將顏料由捏尖處慢慢倒至畫布板上。（註：可順時針繞圈倒出顏料。）

[傾斜畫布板]

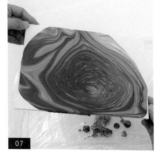

07

用手將畫布板拿起並往任一側傾斜，使顏料流向未上色處。（註：可選擇填滿畫布板或局部留白。）

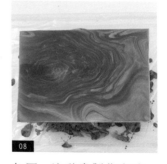

08

如圖，流動畫製作完成。（註：作品須靜置約 3-4 天才能使顏料完全陰乾。）

變化 03

同 心 圓 倒 法

繞 圈 倒 法

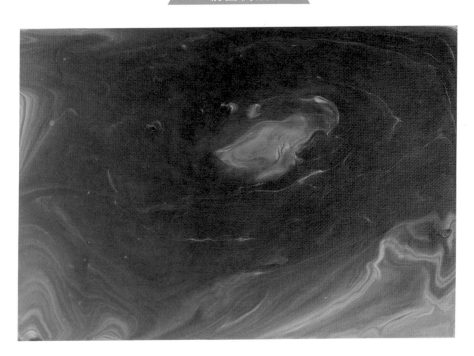

材料及工具 Tools & Materials

畫布板（22.5cm×15.5cm）、紙杯、
保鮮膜

調色方法 Color

A1 ▶ Z11 寶藍色 5g + 水 5g + 流動液 15g

A2 ▶ Z12 淺藍色 5g + 水 5g + 流動液 15g

A3 ▶ Z18 白　色 5g + 水 5g + 流動液 15g

[將顏料分次倒入紙杯]

01 取空紙杯，將 1/2 的 A1 從紙杯邊緣慢慢倒入紙杯。（註：從紙杯邊緣倒入。）

02 重複步驟 1，將 1/2 的 A2 及 A3 倒入相同紙杯。（註：可自行調整顏料的倒入順序。）

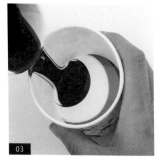

03 將剩下 1/2 的 A1 慢慢倒入紙杯。（註：分次倒入顏料可使作品產生更多層次。）

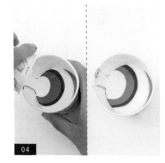

04 重複步驟 3，依序將剩下的 A2 及 A3 倒入紙杯，即完成顏料倒入。

[倒出顏料至畫布板上]

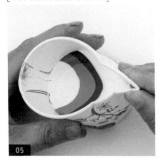

05 用手將紙杯杯緣捏尖，以便倒出顏料。

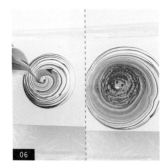

06 以逆時針繞小圈方式，將顏料由捏尖處慢慢倒至畫布板上。（註：可順時針繞圈倒出顏料。）

[傾斜畫布板]

07 用手將畫布板拿起並往任一側傾斜，使顏料流向未上色處。（註：可選擇填滿畫布板或局部留白。）

08 如圖，流動畫製作完成。（註：作品須靜置約 3-4 天才能使顏料完全陰乾。）

變化 04

同心圓倒法

<div align="center">繞圈倒法</div>

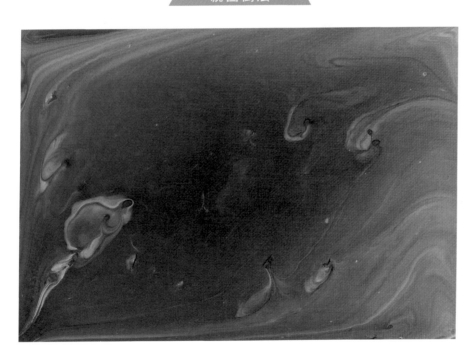

材料及工具 Tools & Materials

畫布板（22.5cm×15.5cm）、紙杯、
保鮮膜

調色方法 Color

A1 ▶ Z11 寶藍色 5g ＋ 水 5g ＋ 流動液 15g

A2 ▶ Z12 淺藍色 5g ＋ 水 5g ＋ 流動液 15g

A3 ▶ Z18 白　色 5g ＋ 水 5g ＋ 流動液 15g

[將顏料倒入紙杯]

01

取空紙杯，將 A1 慢慢倒入紙杯，直至顏料全部倒入。（註：可自行調整顏料倒入的順序。）

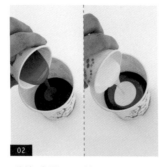

02

重複步驟 1，將 A2 及 A3 倒入相同紙杯，即完成顏料倒入。（註：從紙杯中心倒入，使顏料形成同心圓。）

[倒出顏料至畫布板上]

03

用手將紙杯杯緣捏尖，以便倒出顏料。

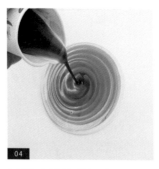

04

以逆時針繞小圈方式，將顏料由捏尖處慢慢倒至畫布板上。（註：可順時針繞圈倒出顏料。）

[傾斜畫布板]

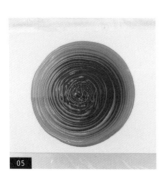

05

如圖，顏料倒出完成。

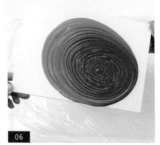

06

用手將畫布板拿起並往任一側傾斜，使顏料流向未上色處。

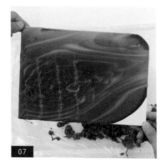

07

重複步驟 6，直到顏料布滿畫布板。（註：可選擇填滿畫布板或局部留白。）

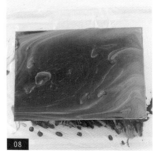

08

如圖，流動畫製作完成。（註：作品須靜置約 3-4 天才能使顏料完全陰乾。）

變化 05

同 心 圓 倒 法

繞圈倒法

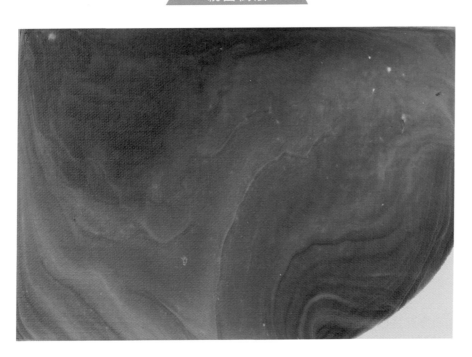

材料及工具 Tools & Materials

畫布板（22.5cm×15.5cm）、紙杯、
保鮮膜

調色方法 Color

A1 ▶ Z11 寶藍色 5g + 水 5g + 流動液 15g

A2 ▶ Z12 淺藍色 5g + 水 5g + 流動液 15g

A3 ▶ Z18 白　色 5g + 水 5g + 流動液 15g

[將顏料倒入紙杯]

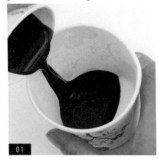

01

取空紙杯，將 A1 從紙杯邊緣慢慢倒入紙杯，直至顏料全部倒入。（註：可調整顏料倒入的順序。）

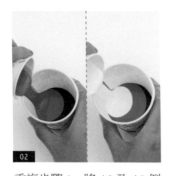

02

重複步驟 1，將 A2 及 A3 倒入相同紙杯，即完成顏料倒入。（註：從紙杯邊緣倒入。）

[倒出顏料至畫布板上]

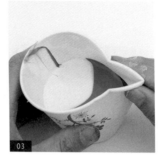

03

用手將紙杯杯緣捏尖，以便倒出顏料。

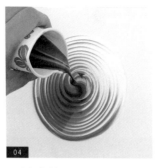

04

以逆時針繞小圈方式，將顏料由捏尖處慢慢倒至畫布板上。（註：可順時針繞圈倒出顏料。）

[傾斜畫布板]

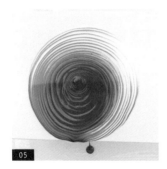

05

如圖，顏料倒出完成。

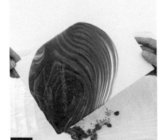

06

用手將畫布板拿起並往任一側傾斜，使顏料流向未上色處。

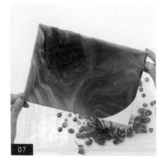

07

持續將畫布板傾斜，直到顏料大致布滿畫布板。（註：可選擇將畫布板填滿顏料或局部留白。）

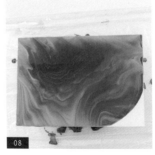

08

如圖，流動畫製作完成。（註：作品須靜置約 3-4 天才能使顏料完全陰乾。）

變化 06

同 心 圓 倒 法

直線倒法

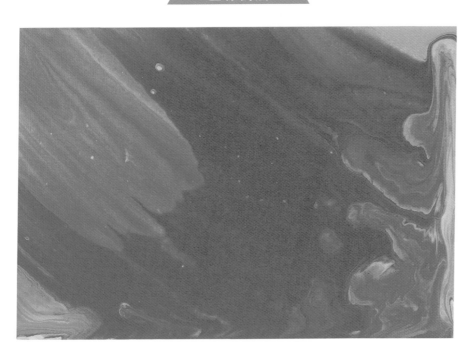

材料及工具 Tools & Materials

畫布板（22.5cm×15.5cm）、紙杯、
保鮮膜

調色方法 Color

A1 ▶ Z01 紅 色 4g + 水 4g + 流動液 12g

A2 ▶ Z18 白 色 4g + 水 4g + 流動液 12g

A3 ▶ Z05 黃 色 4g + 水 4g + 流動液 12g

A4 ▶ Z01 紅 色 2g + Z05 黃 色 2g +
水 4g + 流動液 12g

[將顏料倒入紙杯]

01

取空紙杯，將 A1 從紙杯中心慢慢倒入紙杯，直至顏料全部倒入。（註：可調整顏料倒入順序。）

02

重複步驟 1，將 A2、A4 及 A3 倒入相同紙杯，即完成顏料倒入。（註：使顏料形成同心圓。）

[倒出顏料至畫布板上]

03

用手將紙杯杯緣捏尖，以便倒出顏料。

04

將紙杯從畫布板左下角往右上角慢慢倒出顏料。

[傾斜畫布板]

05

重複步驟 4，可再次從左下角往右上角倒出顏料，即完成顏料倒出。

06

用手將畫布板拿起並往任一側傾斜，使顏料流向未上色處。

07

持續將畫布板朝向未上色處傾斜。（註：可依個人喜好選擇將畫布板填滿顏料或局部留白。）

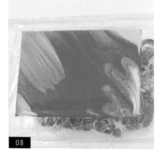

08

如圖，流動畫製作完成。（註：作品須靜置約 3-4 天才能使顏料完全陰乾。）

變化 07

同 心 圓 倒 法

直線倒法

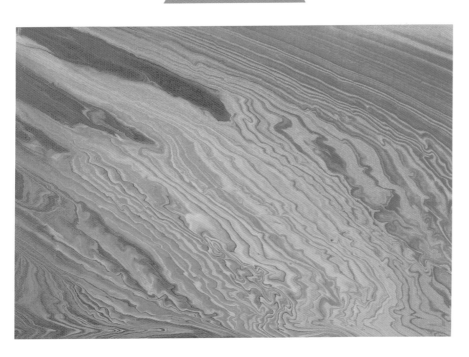

材料及工具 Tools & Materials

畫布板（22.5cm×15.5cm）、紙杯、
保鮮膜

調色方法 Color

A1 ▶ Z01 紅　色 4g ＋ 水 4g ＋ 流動液 12g

A2 ▶ Z18 白　色 4g ＋ 水 4g ＋ 流動液 12g

A3 ▶ Z05 黃　色 4g ＋ 水 4g ＋ 流動液 12g

A4 ▶ Z01 紅　色 2g ＋ Z05 黃　色 2g ＋
水 4g ＋ 流動液 12g

[將顏料倒入紙杯]

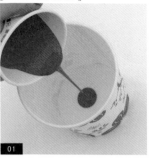

01

取空紙杯，將 A1 慢慢倒入紙杯，直至顏料全部倒入。

02

重複步驟 1，將 A2 倒入相同紙杯。（註：從紙杯中心倒入，使顏料形成同心圓。）

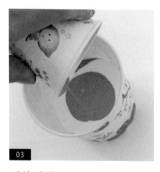

03

重複步驟 2，將 A4 倒入紙杯。

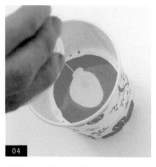

04

重複步驟 2，將 A3 倒入紙杯。

[倒出顏料至畫布板上]

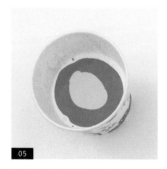

05

如圖，顏料倒入完成。

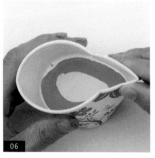

06

用手將紙杯杯緣捏尖，以便倒出顏料。

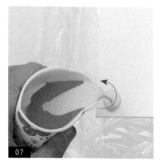

07

以逆時針繞小圈方式，將顏料由捏尖處慢慢倒至畫布板左下角。（註：可選擇其他角落。）

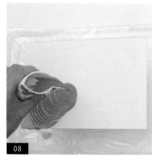

08

承步驟 7，將紙杯從畫布板左下角往右上角慢慢移動並倒出顏料。（註：邊繞圈邊倒出。）

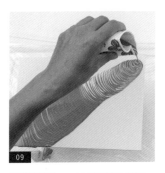

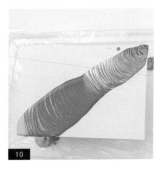

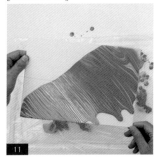

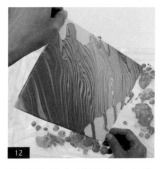

重複步驟8，持續倒出顏料。

如圖，顏料倒出完成。

用手將畫布板拿起並往任一側傾斜，使顏料流向未上色處。

持續將畫布板朝向未上色處傾斜。（註：可依個人喜好選擇將畫布板填滿顏料或局部留白。）

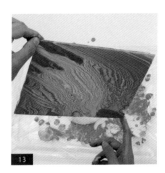

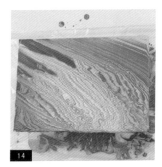

重複步驟12，直到顏料布滿畫布板。（註：調整畫布板傾斜度，可加快顏料流動。）

如圖，流動畫製作完成。（註：作品須靜置約 3-4 天才能使顏料完全陰乾。）

貼心小提醒

傾斜畫布板時，若顏料明顯難以流動，可在畫布板上倒出適量流動液後再傾斜畫布板，使顏料流動更順暢。

變化 08

同心圓倒法

直線倒法

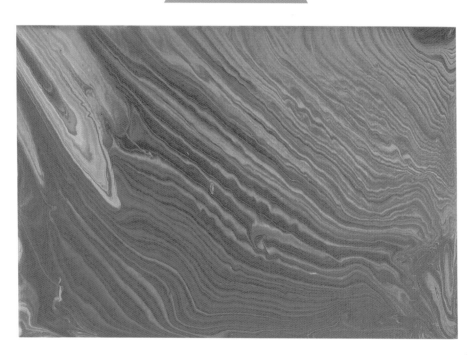

材料及工具 Tools & Materials

畫布板（22.5cm×15.5cm）、紙杯、
保鮮膜

調色方法 Color

A1 ▶ Z01 紅 色 4g + 水 4g + 流動液 12g

A2 ▶ Z18 白 色 4g + 水 4g + 流動液 12g

A3 ▶ Z05 黃 色 4g + 水 4g + 流動液 12g

A4 ▶ Z01 紅 色 2g + Z05 黃 色 2g +
水 4g + 流動液 12g

[將顏料分次倒入紙杯]

`01`

`02`

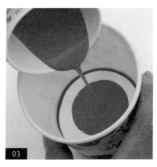
`03`

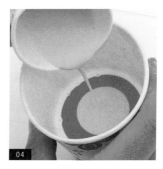
`04`

取空紙杯，將 1/2 的 A1 慢慢倒入紙杯。（註：可自行調整顏料倒入的順序。）

重複步驟 1，將 1/2 的 A2 倒入相同紙杯。（註：從紙杯中心倒入，使顏料形成同心圓。）

重複步驟 2，將 1/2 的 A4 倒入紙杯。

重複步驟 2，將 1/2 的 A3 倒入紙杯。

[倒出顏料至畫布板上]

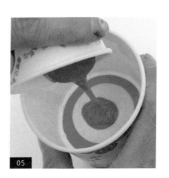
`05`

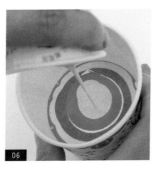
`06`

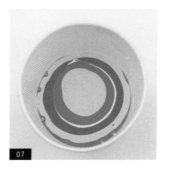
`07`

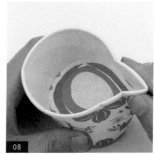
`08`

重複步驟 2，將 1/2 的 A1 倒入紙杯。

重複步驟 5，依序將剩下的 A2、A4 及 A3 倒入紙杯。

如圖，顏料倒入完成。（註：分次倒入顏料可使作品產生更多層次。）

用手將紙杯緣捏尖，以便倒出顏料。

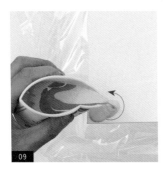

以逆時針繞小圈方式，將顏料由捏尖處慢慢倒至畫布板左下角。（註：可選擇其他角落。）

承步驟9，將紙杯從畫布板左下角往右上角慢慢倒出顏料。

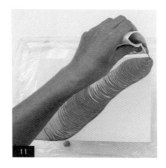

重複步驟10，持續倒出顏料。

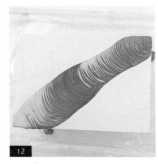

如圖，顏料倒出完成。

[傾斜畫布板]

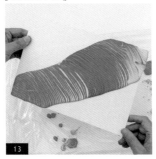

用手將畫布板拿起並往任一側傾斜，使顏料流向未上色處。

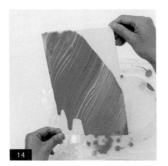

持續將畫布板朝向未上色處傾斜。（註：調整畫布板傾斜度，可加快顏料流動。）

重複步驟14，直到顏料布滿畫布板。（註：可依個人喜好選擇將畫布板填滿顏料或局部留白。）

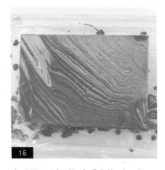

如圖，流動畫製作完成。（註：作品須靜置約3-4天才能使顏料完全陰乾。）

變化 09

同心圓倒法

分次倒法

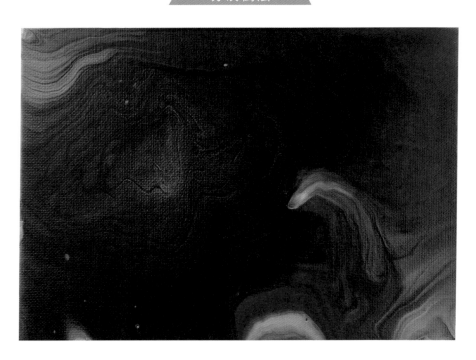

材料及工具 Tools & Materials

畫布板（22.5cm×15.5cm）、紙杯、
保鮮膜

調色方法 Color

A1 ▶　Z19 黑　色 4g　+　水 4g　+　流動液 12g

A2 ▶　Z15 深紫色 4g　+　水 4g　+　流動液 12g

A3 ▶　Z16 金　色 4g　+　水 4g　+　流動液 12g

A4 ▶　Z18 白　色 4g　+　水 4g　+　流動液 12g

[將顏料分次倒入紙杯]

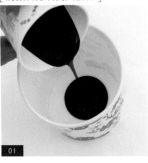

01 取空紙杯,將 1/3 的 A1 慢慢倒入紙杯。

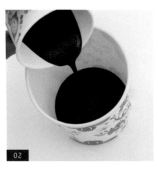

02 將 A2 全部倒入相同紙杯。(註:從紙杯中心倒入,使顏料形成同心圓。)

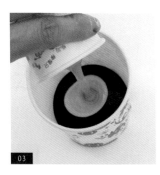

03 重複步驟 2,將 A3 全部倒入紙杯。

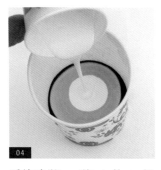

04 重複步驟 1,將 1/3 的 A4 慢慢倒入紙杯。

[倒出顏料至畫布板上]

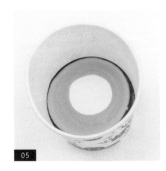

05 如圖,顏料倒入完成。

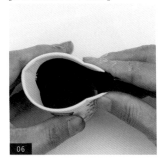

06 用手將 A1 紙杯杯緣捏尖,以便倒出顏料。

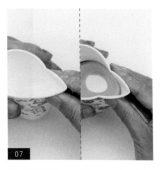

07 重複步驟 6,將 A4 及混合顏料的紙杯杯緣捏尖。

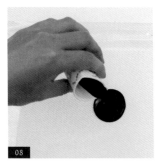

08 將剩下的 A1 由捏尖處慢慢倒至畫布板上。

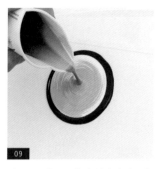

09

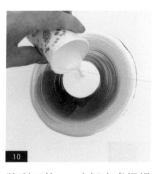

10

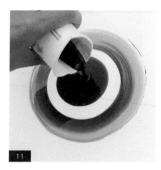

11

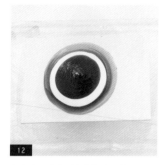

12

將 1/2 的混合顏料由捏尖處慢慢倒至畫布板上。（註：使顏料成同心圓。）

將剩下的 A4 由捏尖處慢慢倒至畫布板上。

重複步驟 9，將剩下的混合顏料倒至畫布板上。

如圖，顏料倒出完成。

[傾斜畫布板]

13

14

15

16

用手將畫布板拿起並往任一側傾斜，使顏料流向未上色處。

持續將畫布板朝向未上色處傾斜。

重複步驟 14，直到顏料布滿畫布板。（註：調整畫布板傾斜度，可加快顏料流動。）

如圖，流動畫製作完成。（註：作品須靜置約 3-4 天才能使顏料完全陰乾。）

同心圓倒法

分次倒法

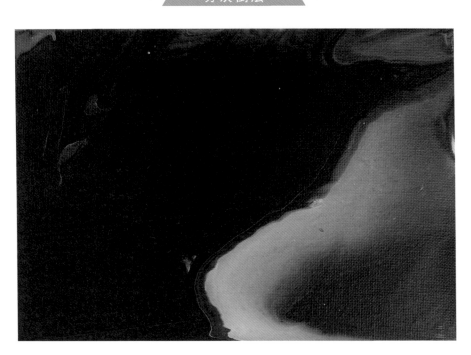

材料及工具 Tools & Materials

畫布板（22.5cm×15.5cm）、紙杯、
保鮮膜

調色方法 Color

A1 ▶ Z19 黑　色 4g + 水 4g + 流動液 12g

A2 ▶ Z15 深紫色 4g + 水 4g + 流動液 12g

A3 ▶ Z16 金　色 4g + 水 4g + 流動液 12g

A4 ▶ Z18 白　色 4g + 水 4g + 流動液 12g

[將顏料分次倒入紙杯]

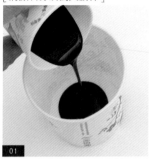

01

取空紙杯,將 A1 全部慢慢倒入紙杯。(註:可自行選擇顏料的倒入順序。)

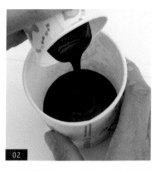

02

重複步驟 1,將 A2 全部倒入相同紙杯。(註:從紙杯中心倒入,使顏料形成同心圓。)

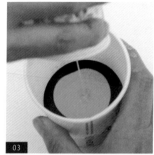

03

重複步驟 2,將 A3 全部倒入紙杯。

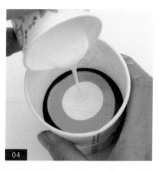

04

重複步驟 2,將 1/3 的 A4 倒入紙杯。

[倒出顏料至畫布板上]

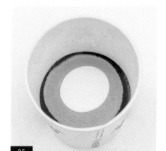

05

如圖,顏料倒入完成。

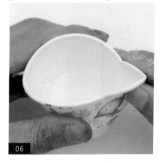

06

用手將 A4 紙杯杯緣捏尖,以便倒出顏料。

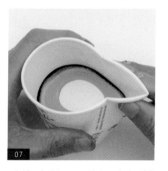

07

重複步驟 6,將混合顏料的紙杯杯緣捏尖。

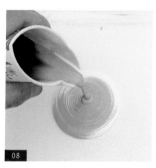

08

將 1/4 的混合顏料由捏尖處慢慢倒至畫布板中心。

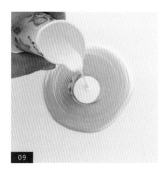

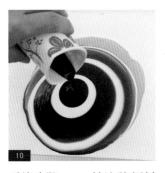

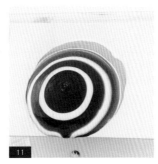

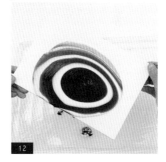

將 1/3 的 A4 由捏尖處慢慢倒至畫布板中心。

重複步驟 8-9，輪流將顏料慢慢倒至畫布板中心，直至倒出全部顏料。

如圖，顏料倒出完成。

用手將畫布板拿起並往任一側傾斜，使顏料流向未上色處。

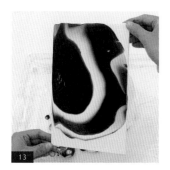

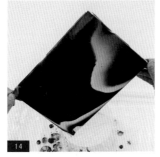

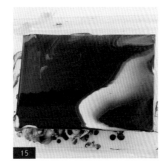

持續將畫布板朝向未上色處傾斜。（註：可依個人喜好選擇將畫布板填滿顏料或局部留白。）

重複步驟 13，直到顏料布滿畫布板。（註：調整畫布板傾斜度，可加快顏料流動。）

如圖，流動畫製作完成。（註：作品須靜置約 3-4 天才能使顏料完全陰乾。）

變化 11

同心圓倒法

兩點倒法

📋 **材料及工具** Tools & Materials

畫布板（22.5cm×15.5cm）、紙杯、
保鮮膜

🎨 **調色方法** Color

A1 ▶ Z01 紅　色 3g + 水 3g + 流動液 9g

A2 ▶ Z05 黃　色 3g + 水 3g + 流動液 9g

A3 ▶ Z18 白　色 3g + 水 3g + 流動液 9g

A4 ▶ Z06 深綠色 3g + 水 3g + 流動液 9g

A5 ▶ Z08 藍綠色 3g + 水 3g + 流動液 9g

A6 ▶ Z18 白　色 3g + 水 3g + 流動液 9g

步驟說明

Step by Step

01

取空紙杯 a，將 A1 慢慢倒入紙杯，直至顏料全部倒入。

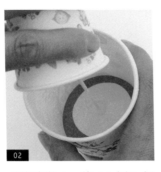

02

重複步驟 1，將 A2 倒入紙杯 a。（註：從紙杯中心倒入，使顏料形成同心圓。）

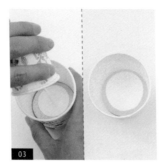

03

重複步驟 2，將 A3 倒入紙杯 a，即完成顏料 a。（註：可自行調整顏料倒入的順序。）

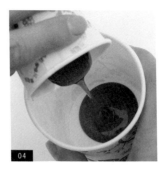

04

取空紙杯 b，將 A4 慢慢倒入紙杯，直至顏料全部倒入。

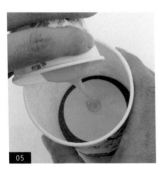

05

重複步驟 4，將 A5 倒入紙杯 b。

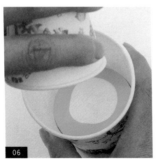

06

重複步驟 5，將 A6 倒入紙杯 b。

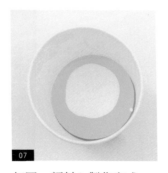

07

如圖，顏料 b 製作完成。

[倒出顏料至畫布板上]

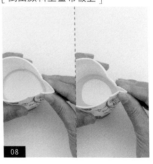

08

用手分別將紙杯 a、b 杯緣捏尖，以便倒出顏料。

93

09

將顏料 a 從捏尖處慢慢倒至畫布板左下方。（註：也可以選擇其他位置。）

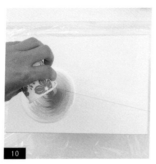

10

重複步驟 9，持續倒出全部顏料。

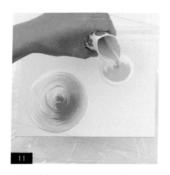

11

將顏料 b 從捏尖處慢慢倒至畫布板右上方。

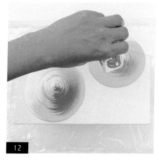

12

重複步驟 11，持續倒出全部顏料。

[傾斜畫布板]

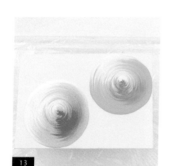

13

如圖，顏料倒出完成。

14

用手將畫布板拿起並直向傾斜，使顏料流向未上色處。

15

持續將畫布板朝向未上色處傾斜，直到顏料布滿畫布板。（註：可填滿畫布板或局部留白。）

16

如圖，流動畫製作完成。（註：作品須靜置約 3-4 天才能使顏料完全陰乾。）

變化 12

同心圓倒法

兩點倒法

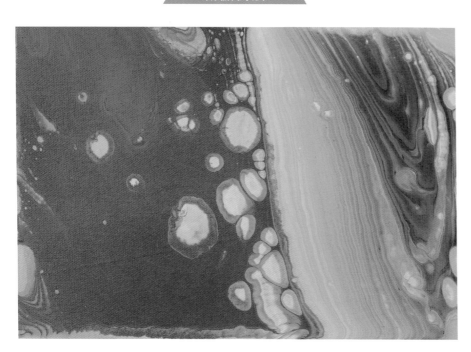

🖊 **材料及工具** Tools & Materials

畫布板（22.5cm×15.5cm）、紙杯、
保鮮膜

🎨 **調色方法** Color

A1 ▶ Z01 紅 色 ③g + 水 ③g + 流動液 ⑨g

A2 ▶ Z05 黃 色 ③g + 水 ③g + 流動液 ⑨g

A3 ▶ Z18 白 色 ③g + 水 ③g + 流動液 ⑨g

A4 ▶ Z06 深綠色 ③g + 水 ③g + 流動液 ⑨g

A5 ▶ Z08 藍綠色 ③g + 水 ③g + 流動液 ⑨g

A6 ▶ Z18 白 色 ③g + 水 ③g + 流動液 ⑨g

[將顏料倒入紙杯]

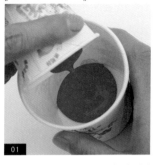

01

取空紙杯 a，將 A1 慢慢倒入紙杯，直至顏料全部倒入。

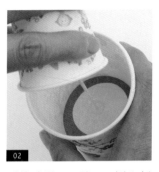

02

重複步驟 1，將 A2 倒入紙杯 a。（註：從紙杯中心倒入，使顏料形成同心圓。）

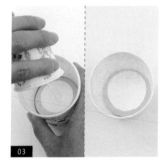

03

重複步驟 2，將 A3 倒入紙杯 a，即完成顏料 a。（註：可自行調整顏料倒入的順序。）

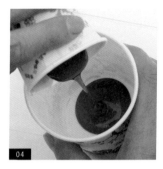

04

取空紙杯 b，將 A4 慢慢倒入紙杯，直至顏料全部倒入。

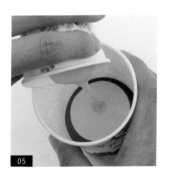

05

重複步驟 4，將 A5 倒入紙杯 b。

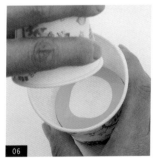

06

重複步驟 5，將 A6 倒入紙杯 b。

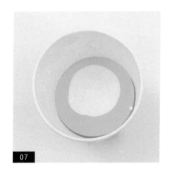

07

如圖，顏料 b 製作完成。

[倒出顏料至畫布板上]

08

用手分別將紙杯 a、b 杯緣捏尖，以便倒出顏料。

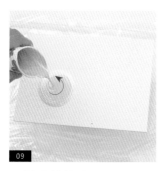
09

以逆時針繞小圈方式，將顏料 a 從捏尖處慢慢倒至畫布板左下方。（註：也可以選擇其他位置。）

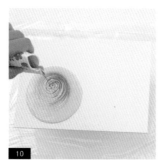
10

重複步驟 9，持續倒出全部顏料。

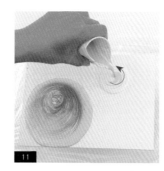
11

以逆時針繞小圈方式，將顏料 b 從捏尖處慢慢倒至畫布板右上方。

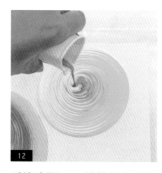
12

重複步驟 11，持續倒出全部顏料。

[傾斜畫布板]

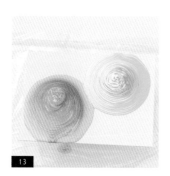
13

如圖，顏料倒出完成。

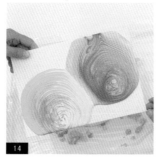
14

用手將畫布板拿起並橫向傾斜，使顏料流向未上色處。

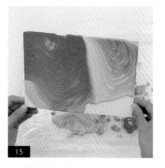
15

持續將畫布板朝向未上色處傾斜，直到顏料布滿畫布板。（註：可填滿畫布板或局部留白。）

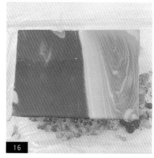
16

如圖，流動畫製作完成。（註：作品須靜置約 3-4 天才能使顏料完全陰乾。）

變化 13

同心圓倒法

兩點倒法

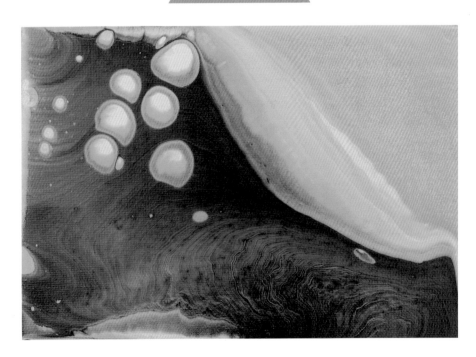

📋 材料及工具 Tools & Materials

畫布板（22.5cm×15.5cm）、紙杯、
保鮮膜

🎨 調色方法 Color

A1 ▶ Z01 紅 色 3g + 水 3g + 流動液 9g

A2 ▶ Z06 深綠色 3g + 水 3g + 流動液 9g

A3 ▶ Z08 藍綠色 3g + 水 3g + 流動液 9g

A4 ▶ Z18 白 色 3g + 水 3g + 流動液 9g

A5 ▶ Z05 黃 色 3g + 水 3g + 流動液 9g

A6 ▶ Z18 白 色 3g + 水 3g + 流動液 9g

步
驟
說
明

Step by Step

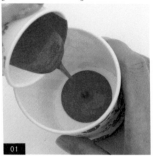

取空紙杯 a，將 A1 慢慢倒入紙杯，直至顏料全部倒入。

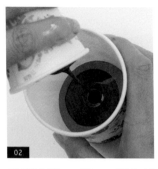

重複步驟 1，將 A2 倒入紙杯 a。（註：從紙杯中心倒入，使顏料形成同心圓。）

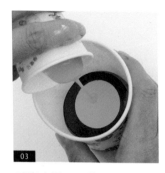

重複步驟 2，將 A3 倒入紙杯 a。（註：可自行調整顏料倒入的順序。）

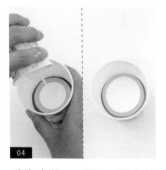

重複步驟 2，將 A4 倒入紙杯 a，即完成顏料 a。

取空紙杯 b，將 A5 慢慢倒入紙杯，直至顏料全部倒入。

重複步驟 5，將 A6 倒入紙杯 b。

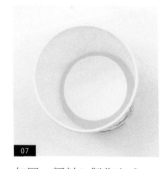

如圖，顏料 b 製作完成。

[倒出顏料至畫布板上]

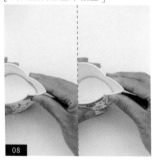

用手分別將紙杯 a、b 杯緣捏尖，以便倒出顏料。

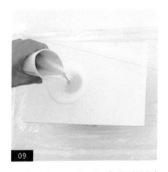
`09`

將顏料 a 從捏尖處慢慢倒至畫布板左下方。（註：也可以選擇其他位置。）

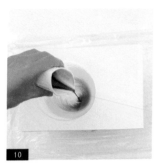
`10`

重複步驟 9，持續倒出全部顏料。

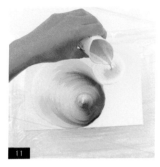
`11`

將顏料 b 從捏尖處慢慢倒至畫布板右上方。

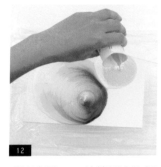
`12`

重複步驟 11，持續倒出全部顏料。

[傾斜畫布板]

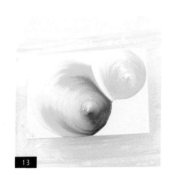
`13`

如圖，顏料倒出完成。

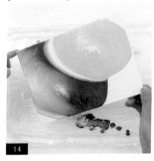
`14`

用手將畫布板拿起並橫向傾斜，使顏料流向未上色處。

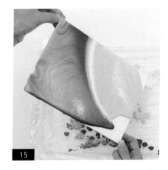
`15`

持續將畫布板朝向未上色處傾斜，直到顏料布滿畫布板。（註：可填滿畫布板或局部留白。）

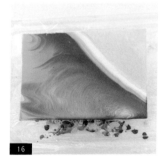
`16`

如圖，流動畫製作完成。（註：作品須靜置約 3-4 天才能使顏料完全陰乾。）

變化 14

同心圓倒法

任意倒法

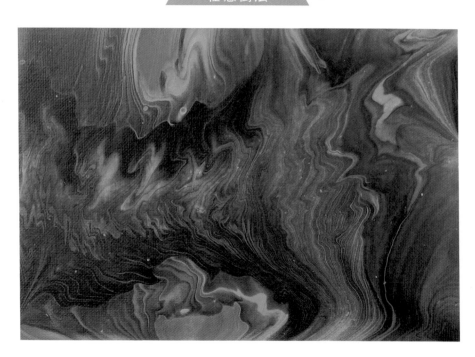

🖊 **材料及工具** Tools & Materials

畫布板（22.5cm×15.5cm）、紙杯、
保鮮膜

🎨 **調色方法** Color

A1 ▶ Z15 深紫色 ④g ＋ 水 ④g ＋ 流動液 12g

A2 ▶ Z05 黃　色 ④g ＋ 水 ④g ＋ 流動液 12g

A3 ▶ Z02 玫瑰色 ④g ＋ 水 ④g ＋ 流動液 12g

A4 ▶ Z18 白　色 ④g ＋ 水 ④g ＋ 流動液 12g

[將顏料倒入紙杯]

[倒出顏料至畫布板上]

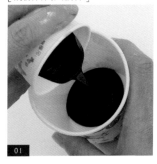

01

取空紙杯,將 A1 從紙杯中心慢慢倒入紙杯,直至顏料全部倒入。(註:可調整顏料倒入的順序。)

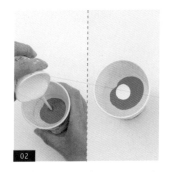

02

重複步驟 1,將 A2、A3 及 A4 倒入相同紙杯,即完成顏料倒入。(註:使顏料形成同心圓。)

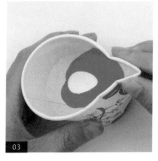

03

用手將紙杯杯緣捏尖,以便倒出顏料。

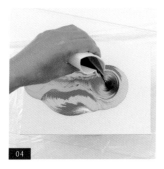

04

將顏料由捏尖處任意倒至畫布板上。

[傾斜畫布板]

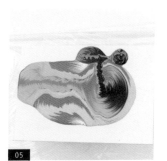

05

如圖,顏料倒出完成。

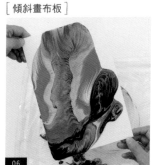

06

用手將畫布板拿起並往任一側傾斜,使顏料流向未上色處。

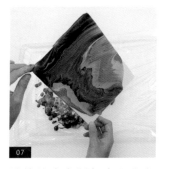

07

持續將畫布板朝向未上色處傾斜。(註:可依個人喜好選擇將畫布板填滿顏料或局部留白。)

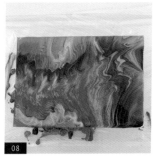

08

如圖,流動畫製作完成。(註:作品須靜置約 3-4 天才能使顏料完全陰乾。)

變化 15

同心圓倒法

任意倒法

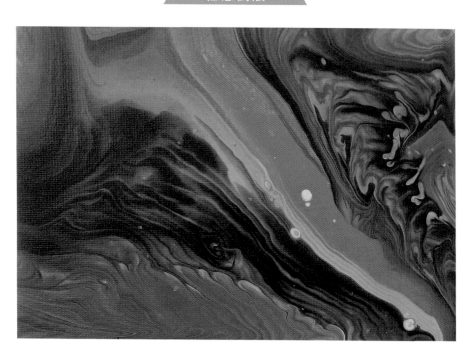

材料及工具 Tools & Materials

畫布板（22.5cm×15.5cm）、紙杯、
保鮮膜

調色方法 Color

A1 ▶ Z15 深紫色 4g ＋ 水 4g ＋ 流動液 12g

A2 ▶ Z05 黃　色 4g ＋ 水 4g ＋ 流動液 12g

A3 ▶ Z02 玫瑰色 4g ＋ 水 4g ＋ 流動液 12g

A4 ▶ Z18 白　色 4g ＋ 水 4g ＋ 流動液 12g

[將顏料分次倒入紙杯]

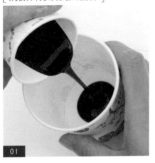

01

取空紙杯，將 1/2 的 A1 慢慢倒入紙杯。（註：可自行調整顏料倒入的順序。）

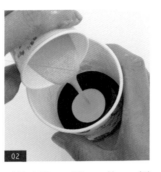

02

重複步驟 1，將 1/2 的 A2 倒入相同紙杯。（註：從紙杯中心倒入，使顏料形成同心圓。）

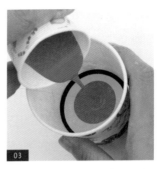

03

重複步驟 2，將 1/2 的 A3 倒入紙杯。

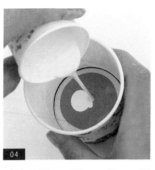

04

重複步驟 2，將 1/2 的 A4 倒入紙杯。

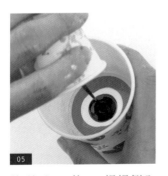

05

將剩下 1/2 的 A1 慢慢倒入紙杯。

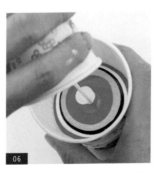

06

重複步驟 5，依序將剩下的 A2、A3 及 A4 倒入紙杯。

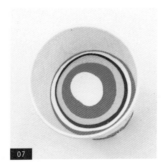

07

如圖，顏料分次倒入完成。（註：分次倒入顏料可使作品產生更多層次。）

[倒出顏料至畫布板上]

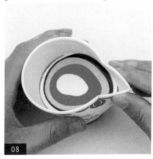

08

用手將紙杯杯緣捏尖，以便倒出顏料。

將顏料由捏尖處慢慢倒至畫布板上。

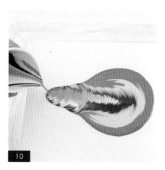
重複步驟9，邊移動邊倒出顏料。（註：可自由選擇移動的路徑。）

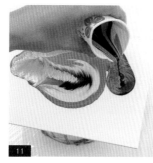
重複步驟9，持續倒出全部顏料。

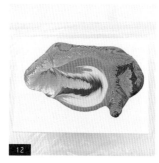
如圖，顏料倒出完成。

[傾斜畫布板]

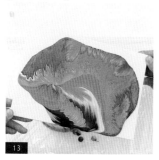
用手將畫布板拿起並往任一側傾斜，使顏料流向未上色處。

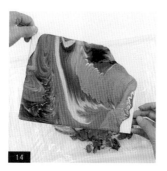
持續將畫布板朝向未上色處傾斜。（註：可依個人喜好選擇將畫布板填滿顏料或局部留白。）

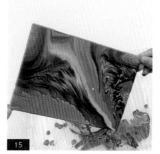
重複步驟14，直到顏料布滿畫布板。

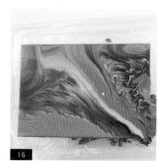
如圖，流動畫製作完成。（註：作品須靜置約3-4天才能使顏料完全陰乾。）

變化 16

同心圓倒法

來回倒法

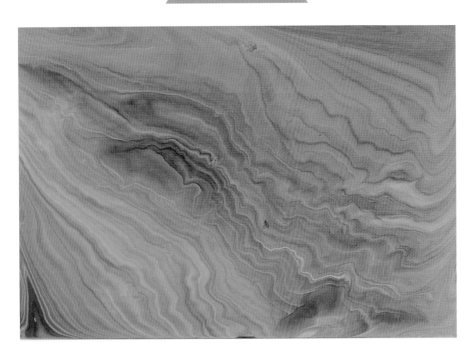

材料及工具 Tools & Materials

畫布板（22.5cm×15.5cm）、紙杯、
保鮮膜

調色方法 Color

A1 ▶ Z05 黃　色 5g ＋ 水 5g ＋ 流動液 15g

A2 ▶ Z11 寶藍色 5g ＋ 水 5g ＋ 流動液 15g

A3 ▶ Z18 白　色 5g ＋ 水 5g ＋ 流動液 15g

步驟說明

[將顏料倒入紙杯]

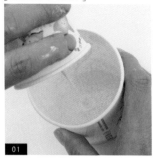

01

取空紙杯，將 A1 慢慢倒入紙杯，直至顏料全部倒入。（註：可自行調整顏料倒入的順序。）

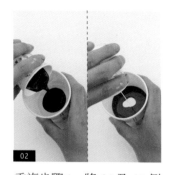

02

重複步驟 1，將 A2 及 A3 倒入紙杯，即完成顏料倒入。（註：從紙杯中心倒入，使顏料形成同心圓。）

[倒出顏料至畫布板上]

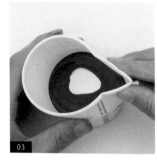

03

用手將紙杯杯緣捏尖，以便倒出顏料。

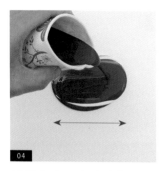

04

以橫向來回方式將顏料由捏尖處慢慢倒至畫布板上。

[傾斜畫布板]

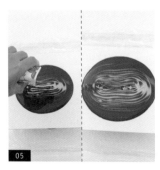

05

重複步驟 4，持續倒出全部顏料，即完成顏料倒出。

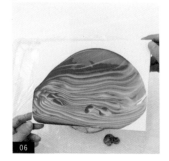

06

用手將畫布板拿起並往任一側傾斜，使顏料流向未上色處。

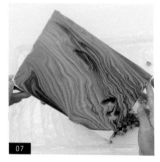

07

重複步驟 6，直到顏料布滿畫布板。（註：可依個人喜好選擇將畫布板填滿顏料或局部留白。）

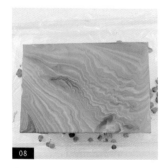

08

如圖，流動畫製作完成。（註：作品須靜置約 3-4 天才能使顏料完全陰乾。）

變化 17

同心圓倒法

來回倒法

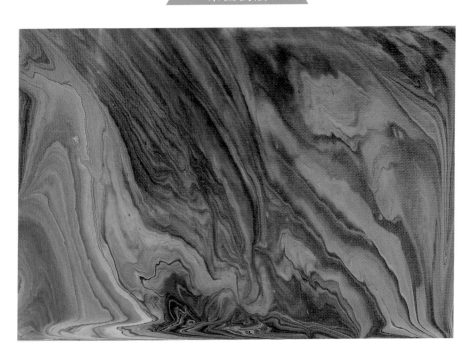

材料及工具　Tools & Materials

畫布板（22.5cm×15.5cm）、紙杯、
保鮮膜

調色方法　Color

A1 ▶ Z05 黃　色 5g ＋ 水 5g ＋ 流動液 15g

A2 ▶ Z11 寶藍色 5g ＋ 水 5g ＋ 流動液 15g

A3 ▶ Z18 白　色 5g ＋ 水 5g ＋ 流動液 15g

[將顏料分次倒入紙杯]

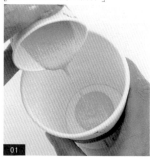

01

取空紙杯，將 1/2 的 A1 慢慢倒入紙杯。（註：可自行調整顏料倒入的順序。）

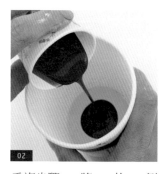

02

重複步驟 1，將 1/2 的 A2 倒入相同紙杯。（註：從紙杯中心倒入，使顏料成同心圓。）

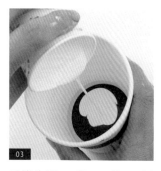

03

重複步驟 2，將 1/2 的 A3 倒入紙杯。

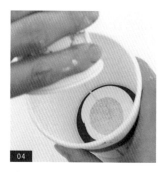

04

將剩下 1/2 的 A1 慢慢倒入紙杯。

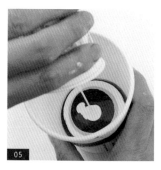

05

重複步驟 4，依序將剩下的 A2 及 A3 倒入紙杯。

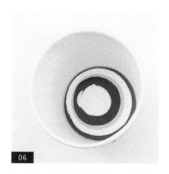

06

如圖，顏料分次倒入完成。（註：分次倒入顏料可使作品產生更多層次。）

[倒出顏料至畫布板上]

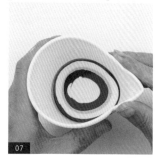

07

用手將紙杯杯緣捏尖，以便倒出顏料。

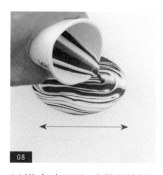

08

以橫向來回方式將顏料由捏尖處慢慢倒至畫布板上。

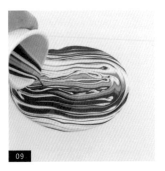

重複步驟 8，持續倒出全部顏料。

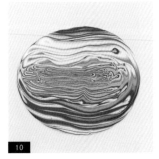

如圖，顏料倒出完成。

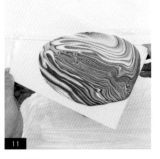

用手將畫布板拿起並往任一側傾斜，使顏料流向未上色處。

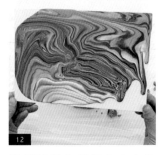

持續將畫布板朝向未上色處傾斜。（註：可依個人喜好選擇將畫布板填滿顏料或局部留白。）

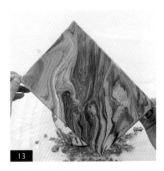

重複步驟 12，直到顏料布滿畫布板。（註：調整畫布板傾斜度，可加快顏料流動。）

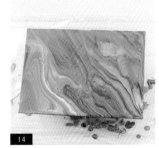

如圖，流動畫製作完成。（註：作品須靜置約 3-4 天才能使顏料完全陰乾。）

貼心小提醒

製作流動畫時，若在畫布板上發現結塊的顏料，可使用夾子將塊狀顏料夾起並移除。

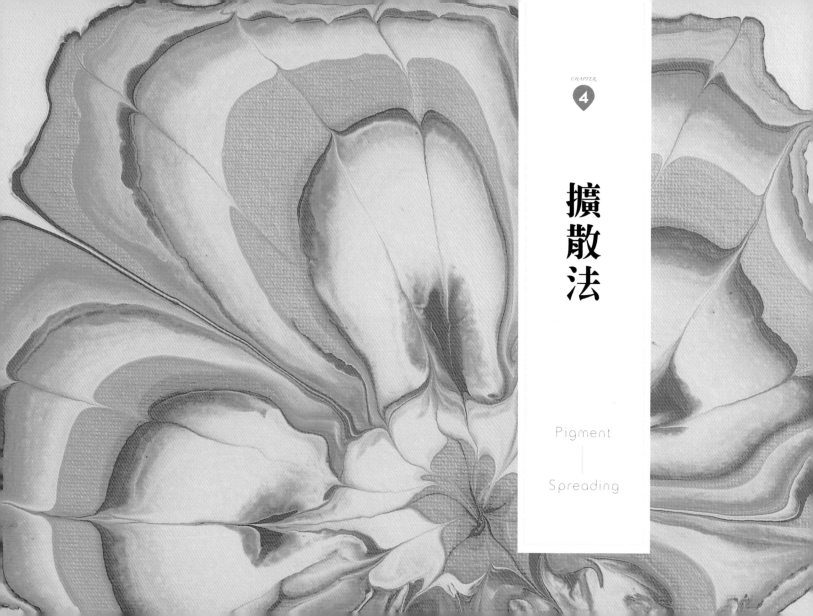

CHAPTER

4

擴
散
法

Pigment

Spreading

主構
擴散法
花瓣形

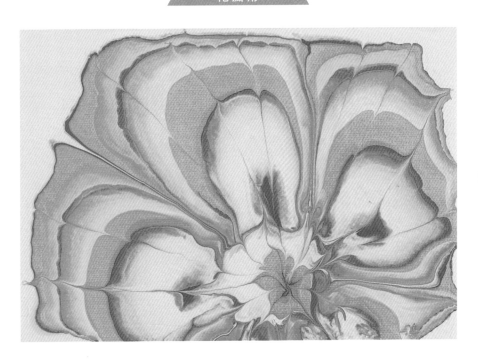

🎨 **材料及工具** Tools & Materials

畫布板（22.5cm×15.5cm）、寶特瓶瓶底
（600ml）、竹籤、冰棒棍、紙杯、保鮮膜

🎨 **調色方法** Color

A1 ▶ Z18 白 色 ④g ＋ 水 ④g ＋ 流動液 12g

A2 ▶ Z02 玫瑰色 ④g ＋ 水 ④g ＋ 流動液 12g

A3 ▶ Z03 粉紅色 ④g ＋ 水 ④g ＋ 流動液 12g

A4 ▶ Z16 金 色 ④g ＋ 水 ④g ＋ 流動液 12g

A5 ▶ Z18 白 色 ④g ＋ 水 ④g ＋ 流動液 12g

[底色製作]

在畫布板上均勻倒出 A1，
以製作底色。

重複步驟 1，持續倒出 A1，
使顏料均勻分布在畫布板
上。

將畫布板拿起並傾斜，直
到 A1 完全填滿畫布板。

如圖，底色製作完成。

[倒出顏料]

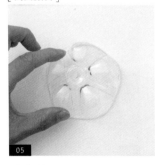

將寶特瓶瓶底朝上放在畫
布板中央。

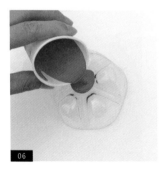

在寶特瓶瓶底的中心點位
置倒出 A2。

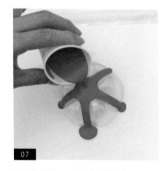

承步驟 6，持續倒出 A2，
直至顏料流到畫布板上。
（註：不須一次倒完顏料。）

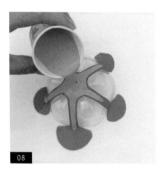

重複步驟 6-7，倒出 A3。

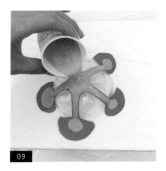

重複步驟 6-7，倒出 A4。

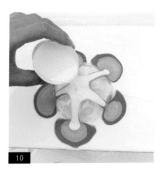

重複步驟 6-7，倒出 A5。

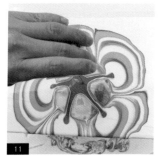

重複步驟 6-10，持續分次倒出顏料。（註：可自行調整顏料倒出順序及單次倒出份量。）

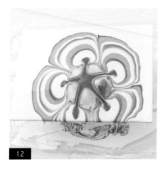

如圖，顏料分次倒出完成。（註：須預留少許 A2、A3 及 A4 不倒出，以製作花心。）

[在畫布板上滴下顏料]

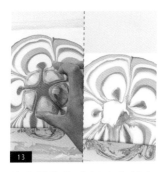

將寶特瓶瓶底從畫布板上移除。（註：移除後可靜置數秒，讓顏料自由流動。）

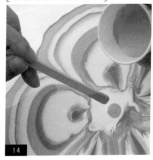

以冰棒棍沾取 A3，在花朵中心滴下顏料，以製作花心。

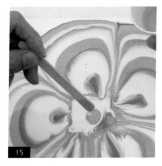

重複步驟 14，在花心位置滴下 A4。

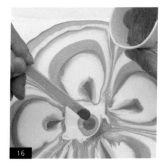

重複步驟 14，在花心位置滴下 A2。

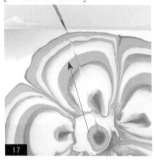

17

以竹籤在花瓣中間由花心
往外刮出直線，為花瓣皺
摺。

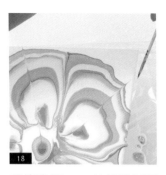

18

重複步驟 17，持續將每個
花瓣刮出皺摺。

19

以竹籤在花瓣外側由外往
花心刮出直線。（註：刮線
後，須先將竹籤上的顏料擦
掉再使用。）

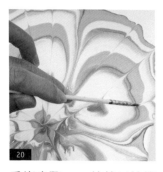

20

重複步驟 19，持續以竹籤
往花心刮出線條。（註：在
每片花瓣的中間線兩側各刮
出一條線。）

21

如圖，流動畫製作完成。
（註：作品須靜置約 3-4 天才
能使顏料完全陰乾；添加矽
油版請參考 P.210。）

擴散法主構
動態影片 QRcode

變化 01

擴 散 法

花瓣形

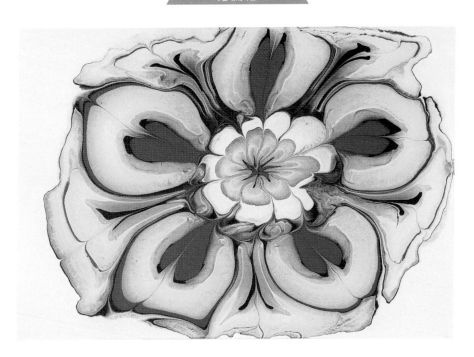

材料及工具 Tools & Materials

畫布板（22.5cm×15.5cm）、刮刀、寶特
瓶瓶底（600ml）、竹籤、冰棒棍、紙杯、
保鮮膜

調色方法 Color

A1 ▶ Z18 白 色 7g ＋ 水 7g ＋ 流動液 21g

A2 ▶ Z09 暗藍色 5g ＋ 水 5g ＋ 流動液 15g

A3 ▶ Z12 淺藍色 5g ＋ 水 5g ＋ 流動液 15g

A4 ▶ Z18 白 色 5g ＋ 水 5g ＋ 流動液 15g

[底色製作]

01
在畫布板上均勻倒出 A1，以製作底色。

02
將畫布板拿起並傾斜，使顏料盡可能布滿畫布板。

03
將畫布板放下，以刮刀將 A1 鋪平於未上色處，即完成底色製作。

[倒出顏料]

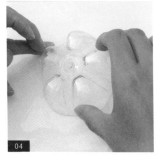

04
將寶特瓶瓶底放在畫布板中央。

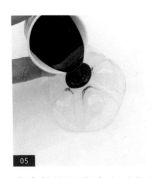

05
在寶特瓶瓶底中心點位置倒出 A2，以製作外層花瓣。

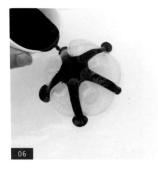

06
承步驟 5，持續倒出 A2，直到顏料流至畫布板上。
（註：不須一次倒完顏料。）

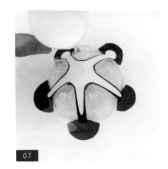

07
重複步驟 5-6，倒出 A4。

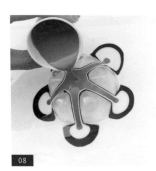

08
重複步驟 5-6，倒出 A3。

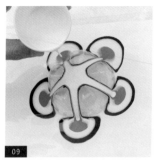

09 重複步驟 5-6，倒出 A4。

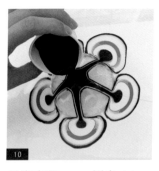

10 重複步驟 5-6，倒出 A2。

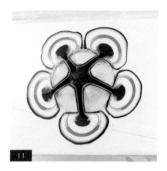

11 如圖，外層花瓣製作完成。

［將寶特瓶瓶底轉向再倒出顏料］

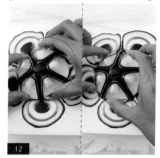

12 用手將寶特瓶瓶底拿起並轉向，使顏料流出的位置對準花瓣間隙。

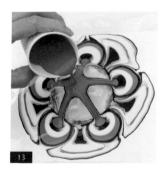

13 重複步驟 5-10，持續分次倒出顏料，以製作內層花瓣。（註：可自行調整顏料倒出順序及單次倒出份量。）

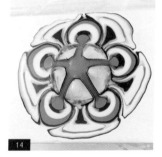

14 如圖，內層花瓣製作完成。（註：須預留少許 A2、A3 及 A4 不倒出，以製作花心。）

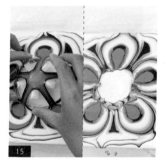

15 將寶特瓶瓶底從畫布板上移除。（註：移除後可靜置數秒，讓顏料自由流動。）

［在畫布板上滴下顏料］

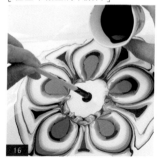

16 以冰棒棍沾取 A2，在花朵中心滴下顏料，以製作花心。

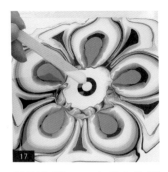
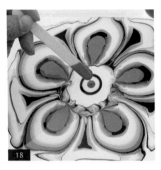
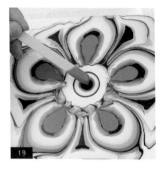
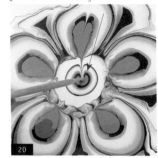

重複步驟 16，在花心位置滴下 A4。

重複步驟 16，在花心位置滴下 A3。

重複步驟 16，依序滴下 A2及 A3，即完成花心製作。

以竹籤在內側花瓣中間由外往花心刮出直線，為花瓣皺摺。

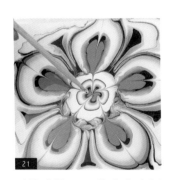
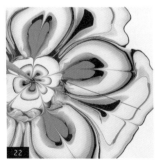
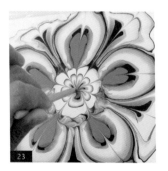
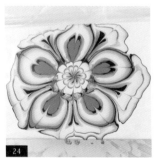

重複步驟 20，依序在內層花瓣中間刮出皺摺。（註：須先將竹籤上的顏料擦掉再刮線，以免弄髒作品。）

以竹籤在外側花瓣中間由外往花心刮出直線，為花瓣皺摺。

重複步驟 22，依序在每片外層花瓣中間刮出皺摺。

如圖，流動畫製作完成。（註：作品須靜置約 3-4 天才能使顏料完全陰乾。）

變化 02

擴散法

花瓣形

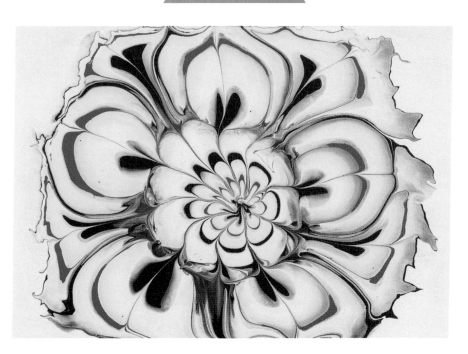

材料及工具 Tools & Materials

畫布板（22.5cm×15.5cm）、刮刀、寶特
瓶瓶底（600ml）、竹籤、冰棒棍、吸管、
紙杯、保鮮膜

調色方法 Color

A1 ▶ Z18 白　色 7g + 水 7g + 流動液 21g

A2 ▶ Z09 暗藍色 5g + 水 5g + 流動液 15g

A3 ▶ Z12 淺藍色 5g + 水 5g + 流動液 15g

A4 ▶ Z18 白　色 5g + 水 5g + 流動液 15g

[底色製作]

[倒出顏料]

01

在畫布板上均勻倒出 A1，以製作底色。

02

將畫布板拿起並傾斜，直到 A1 完全填滿畫布板。

03

將畫布板放下，以刮刀將 A1 鋪平於小範圍未上色處，即完成底色製作。

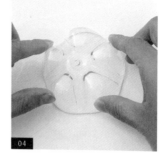

04

將寶特瓶瓶底放在畫布板中央。

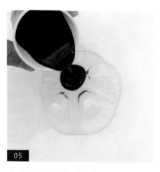

05

在寶特瓶瓶底中心點位置倒出 A2，以製作外層花瓣。

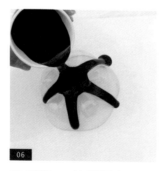

06

承步驟 5，持續倒出 A2，直到顏料流至畫布板上。
（註：不須一次倒完顏料。）

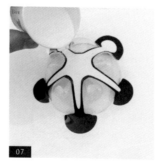

07

重複步驟 5-6，倒出 A4。

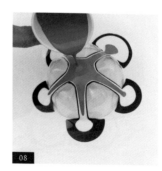

08

重複步驟 5-6，倒出 A3。

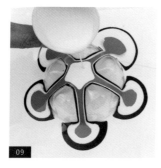

重複步驟 5-6，倒出 A4。

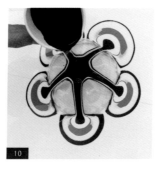

重複步驟 5-6，倒出 A2。

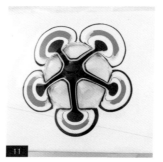

如圖，外層花瓣製作完成。

［將寶特瓶瓶底轉向再倒出顏料］

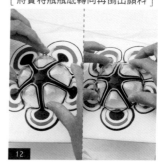

用手將寶特瓶瓶底拿起並轉向，使顏料流出的位置對準花瓣間隙。

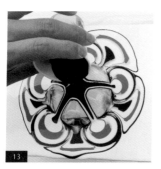

重複步驟 5-10，持續分次倒出顏料，以製作內層花瓣。（註：可自行調整顏料倒出順序及單次倒出份量。）

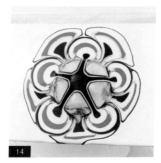

如圖，內層花瓣製作完成。（註：須預留少許 A2、A3 及 A4 不倒出，以製作花心。）

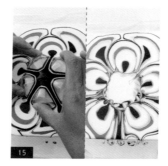

將寶特瓶瓶底從畫布板上移除。（註：移除後可靜置數秒，讓顏料自由流動。）

［在畫布板上滴下顏料］

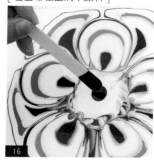

以冰棒棍沾取 A2，在花朵中心滴下顏料，以製作花心。

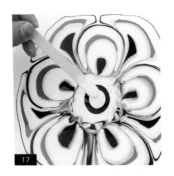

17

重複步驟 16，在花心位置
滴下 A4。

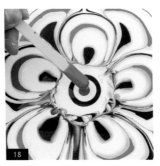

18

重複步驟 16，在花心位置
滴下 A3。

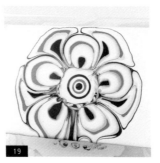

19

重複步驟 16，依序滴下 A2
及 A3，即完成花心製作。

[以竹籤刮出線條]

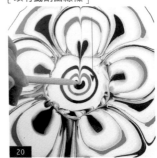

20

以竹籤在花瓣中間由外往
花心刮出直線，為花瓣皺
摺。

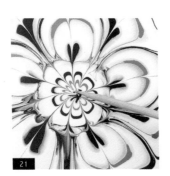

21

重複步驟 20，依序在花瓣中
間刮出皺摺。（註：須先將
竹籤上的顏料擦掉再刮線，
以免弄髒作品。）

[以吸管吹開顏料]

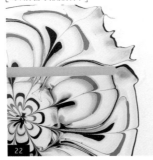

22

以吸管在右上側外層花瓣
外側往外吹氣，以製作花
瓣外形。

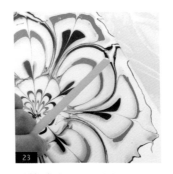

23

重複步驟 22，持續將花瓣
外側吹出外形。

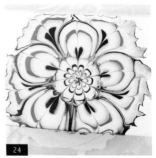

24

如圖，流動畫製作完成。
（註：作品須靜置約 3-4 天才
能使顏料完全陰乾。）

變化 03

擴 散 法

花瓣形

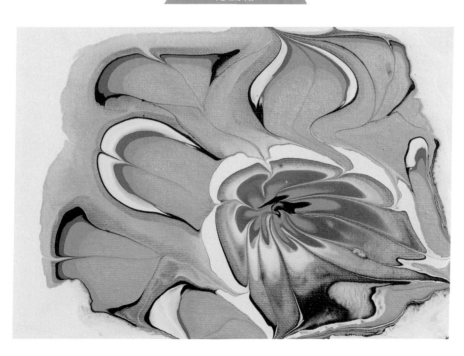

材料及工具 Tools & Materials

畫布板（22.5cm×15.5cm）、刮刀、寶特瓶
瓶底a（600ml）、寶特瓶瓶底b（1250ml）、
竹籤、冰棒棍、紙杯、保鮮膜

調色方法 Color

A1 ▶ Z18 白　色 7g + 水 7g + 流動液 21g

A2 ▶ Z02 玫瑰色 4g + 水 4g + 流動液 12g

A3 ▶ Z03 粉紅色 4g + 水 4g + 流動液 12g

A4 ▶ Z16 金　色 4g + 水 4g + 流動液 12g

A5 ▶ Z19 黑　色 4g + 水 4g + 流動液 12g

[底色製作]

01

在畫布板上均勻倒出 A1，以製作底色。（註：須預留少許 A1 不倒出，以製作花心。）

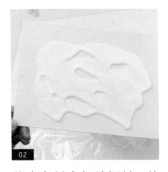

02

將畫布板拿起並傾斜，使顏料盡可能布滿畫布板。

03

將畫布板放下，以刮刀鋪平未布滿顏料處，即完成底色製作。

[倒出顏料]

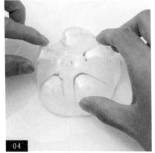

04

將寶特瓶瓶底 a 放在畫布板中央。

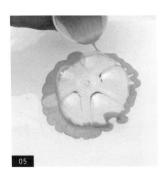

05

沿寶特瓶瓶底 a 周圍倒出 A4。（註：須預留部分 A4 不倒出。）

[覆蓋寶特瓶瓶底]

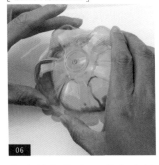

06

將寶特瓶瓶底 b 蓋住寶特瓶瓶底 a。

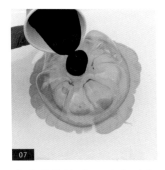

07

在寶特瓶瓶底 b 中心點位置倒出 A5。

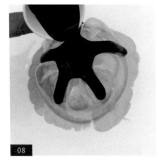

08

承步驟 7，持續倒出 A5，直到顏料流至畫布板上。（註：不須一次倒完顏料。）

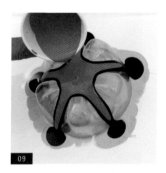

09

重複步驟 7-8，倒出 A2。

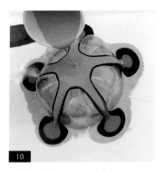

10

重複步驟 7-8，倒出 A3。

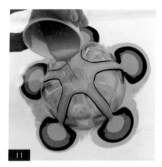

11

重複步驟 7-8，倒出 A4，即完成外層花瓣製作。

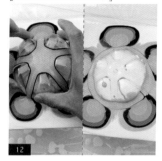

12

將寶特瓶瓶底 b 從畫布板上移除。

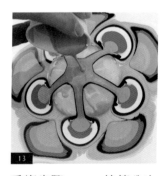

13

重複步驟 7-11，持續分次倒出顏料，以製作內層花瓣。（註：可自行調整顏料倒出順序及單次倒出份量。）

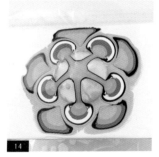

14

如圖，內層花瓣製作完成。（註：須預留少許 A2 ～ A5 不倒出，以製作花心。）

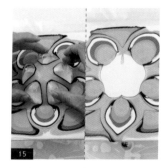

15

將寶特瓶瓶底 a 從畫布板上移除。

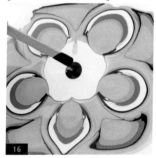

16

以冰棒棍沾取 A5，在花朵中心滴下顏料，以製作花心。

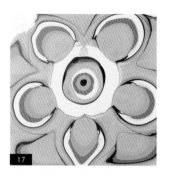

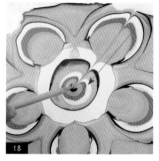

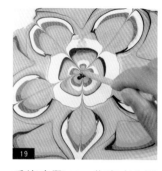

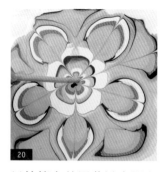

重複步驟 16，依序滴下 A4、A1、A2、A3 及 A5，即完成花心製作。

以竹籤在內層花瓣中間由外往花心刮出直線，為花瓣皺摺。

重複步驟 18，依序在內層花瓣中間刮出皺摺。（註：須先將竹籤上的顏料擦掉再刮線，以免弄髒作品。）

以竹籤在外層花瓣中間由外往花心刮出直線，為花瓣皺摺。

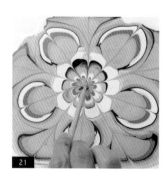

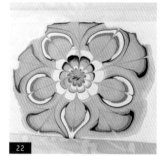

重複步驟 20，依序在每片外層花瓣中間刮出皺摺。

如圖，流動畫製作完成。（註：作品須靜置約 3-4 天才能使顏料完全陰乾。）

變化 04

擴散法

花瓣形

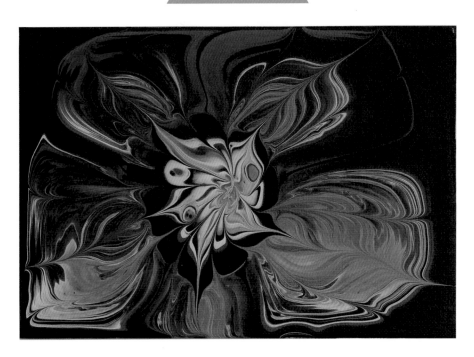

材料及工具 Tools & Materials

畫布板（22.5cm×15.5cm）、刮刀、寶特
瓶瓶底（600ml）、竹籤、冰棒棍、紙杯、
保鮮膜

調色方法 Color

A1 ▶ Z19 黑　色 (7g) ＋ 水 (7g) ＋ 流動液 (21g)

A2 ▶ Z09 暗藍色 (4g) ＋ 水 (4g) ＋ 流動液 (12g)

A3 ▶ Z12 淺藍色 (4g) ＋ 水 (4g) ＋ 流動液 (12g)

A4 ▶ Z18 白　色 (4g) ＋ 水 (4g) ＋ 流動液 (12g)

A5 ▶ Z07 暗綠色 (4g) ＋ 水 (4g) ＋ 流動液 (12g)

步驟說明
Step by Step

[將顏料分次倒入紙杯]

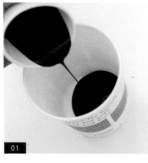

01

取空紙杯，將部分 A2 慢慢倒入紙杯。（註：可自行調整顏料倒入的順序。）

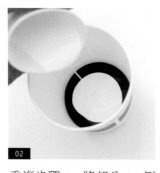

02

重複步驟 1，將部分 A4 倒入相同紙杯。（註：從紙杯中心倒入，使顏料形成同心圓。）

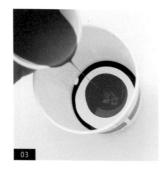

03

重複步驟 1，將部分 A3 倒入紙杯。

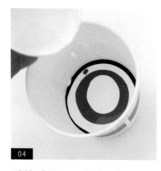

04

重複步驟 2，將部分 A4 倒入紙杯。

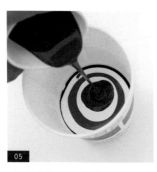

05

重複步驟 2，將部分 A5 倒入紙杯。

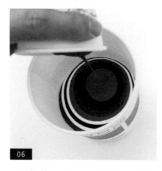

06

重複步驟 1-5，將顏料分次倒入紙杯。（註：可自行調整顏料倒出順序及單次倒出份量。）

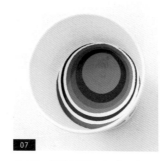

07

如圖，顏料倒入完成。（註：須預留少許 A2 ～ A5 不倒出，以製作花心。）

[底色製作]

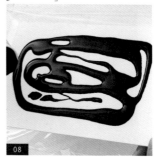

08

在畫布板上均勻倒出 A1，以製作底色。

將畫布板拿起並傾斜，使顏料盡可能布滿畫布板。

將畫布板放下，以刮刀鋪平未布滿顏料處，即完成底色製作。

[倒出顏料]

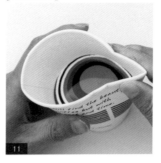

用手將紙杯杯緣捏尖，以便倒出顏料。

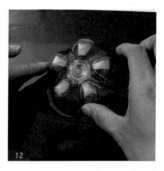

將寶特瓶瓶底放在畫布板中央。

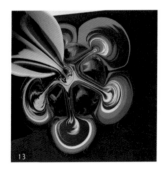

將紙杯中的顏料在寶特瓶瓶底的中心點位置慢慢倒出，直至倒出杯中全部顏料。

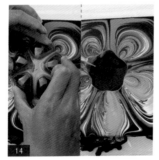

將寶特瓶瓶底從畫布板上移除。（註：移除後可靜置數秒，讓顏料自由流動。）

[在畫布板上滴下顏料]

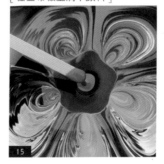

以冰棒棍沾取 A3，在花朵中心滴下顏料，以製作花心。

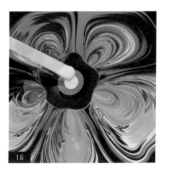

重複步驟 15，在花心位置滴下 A4。

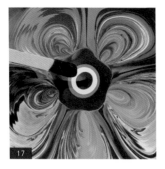

17

重複步驟 15，在花心位置滴下 A2。

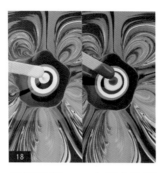

18

重複步驟 15，在花心位置依序滴下 A4 及 A5。

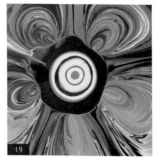

19

重複步驟 15-18，持續將顏料滴在花心位置，即完成花心製作。（註：可自行調整顏料順序。）

[以竹籤刮出線條]

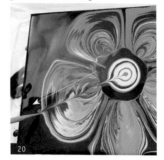

20

以竹籤在花瓣中間由花心往外刮出直線，為花瓣皺摺。

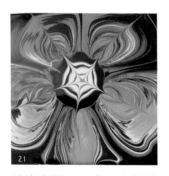

21

重複步驟 20，依序在每片花瓣中間刮出皺摺。（註：須先將竹籤上的顏料擦掉再刮線，以免弄髒作品。）

22

以竹籤在花瓣外側由外往花心刮出直線，為花瓣皺摺。

23

重複步驟 22，持續以竹籤往花心刮出皺摺。（註：在每片花瓣的中間線兩側各刮出一條線。）

24

如圖，流動畫製作完成。（註：作品須靜置約 3-4 天才能使顏料完全陰乾。）

變化 05

擴散法

花瓣形

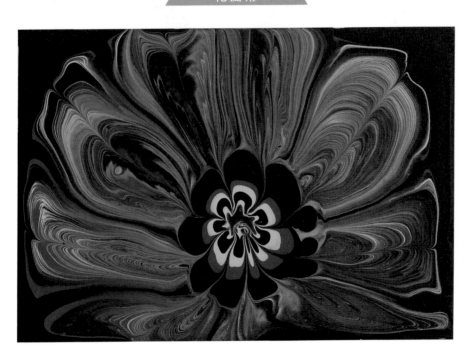

材料及工具 Tools & Materials

畫布板（22.5cm×15.5cm）、刮刀、烘焙模具、竹籤、冰棒棍、紙杯、保鮮膜

調色方法 Color

A1 ▶ Z19 黑　色 7g ＋ 水 7g ＋ 流動液 21g

A2 ▶ Z09 暗藍色 4g ＋ 水 4g ＋ 流動液 12g

A3 ▶ Z12 淺藍色 4g ＋ 水 4g ＋ 流動液 12g

A4 ▶ Z18 白　色 4g ＋ 水 4g ＋ 流動液 12g

A5 ▶ Z07 暗綠色 4g ＋ 水 4g ＋ 流動液 12g

[將顏料分次倒入紙杯]

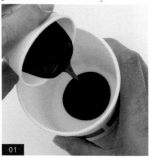

01

取空紙杯，將部分 A2 慢慢倒入紙杯。（註：可自行調整顏料倒入的順序。）

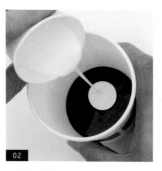

02

重複步驟 1，將部分 A4 倒入相同紙杯。（註：從紙杯中心倒入，使顏料形成同心圓。）

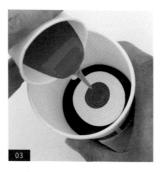

03

重複步驟 1，將部分 A3 倒入紙杯。

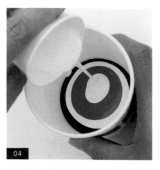

04

重複步驟 2，將部分 A4 倒入紙杯。

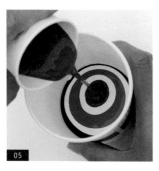

05

重複步驟 2，將部分 A5 倒入紙杯。

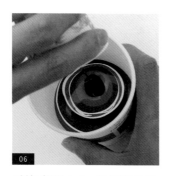

06

重複步驟 1-5，將顏料分次倒入紙杯。（註：可自行調整顏料倒出順序及單次倒出份量。）

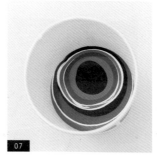

07

如圖，顏料分次倒入完成。（註：須預留少許 A2 ～ A5 不倒出，以製作花心。）

[底色製作]

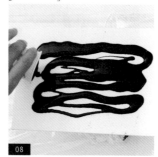

08

在畫布板上均勻倒出 A1，以製作底色。

09

將畫布板拿起並傾斜，使顏料盡可能布滿畫布板。

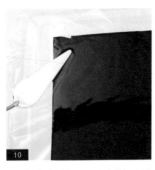

10

將畫布板放下，以刮刀鋪平未布滿顏料處。

11

如圖，底色製作完成。

［ 倒出顏料 ］

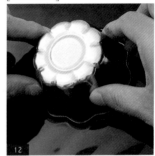

12

將烘焙模具放在畫布板中央。

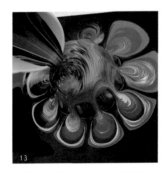

13

紙杯中的顏料在烘焙模具中心點位置慢慢倒出，直至倒出杯中全部顏料。

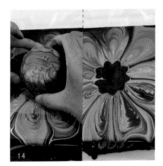

14

將烘焙模具從畫布板上移除。（註：移除後可靜置數秒，讓顏料自由流動。）

［ 在畫布板上滴下顏料 ］

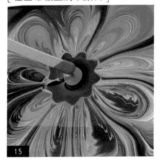

15

以冰棒棍沾取 A3，在花朵中心滴下顏料，以製作花心。

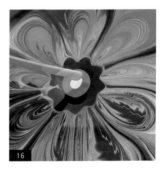

16

重複步驟 15，在花心位置滴下 A4。

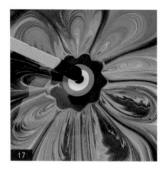

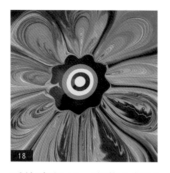

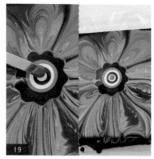

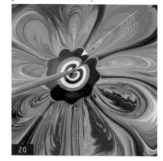

重複步驟 15，在花心位置滴下 A2。

重複步驟 15，在花心位置滴下 A4。

重複步驟 15，在花心位置滴下 A5，即完成花心製作。

以竹籤在花瓣中間由外往花心刮出直線，為花瓣皺摺。

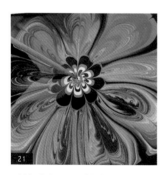

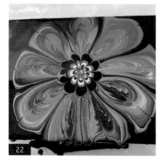

重複步驟 20，依序在花瓣中間刮出皺摺。（註：須先將竹籤上的顏料擦掉再刮線，以免弄髒作品。）

如圖，流動畫製作完成。（註：作品須靜置約 3-4 天才能使顏料完全陰乾。）

變化 06

擴散法

花瓣形

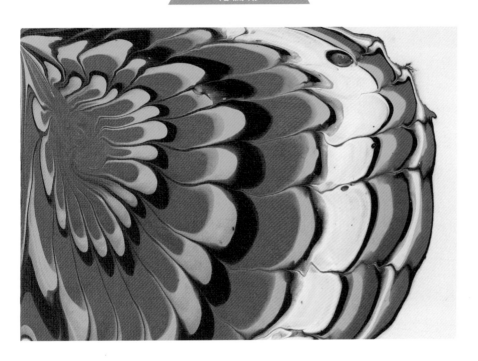

材料及工具 Tools & Materials

畫布板（22.5cm×15.5cm）、刮刀、冰棒
棍、洗臉盆濾網、紙杯、保鮮膜

調色方法 Color

A1 ▶ Z18 白 色 7g + 水 7g + 流動液 21g

A2 ▶ Z05 黃 色 4g + 水 4g + 流動液 12g

A3 ▶ Z18 白 色 4g + 水 4g + 流動液 12g

A4 ▶ Z02 玫瑰色 4g + 水 4g + 流動液 12g

A5 ▶ Z15 深紫色 4g + 水 4g + 流動液 12g

[底色製作]

01

02

[倒出顏料]

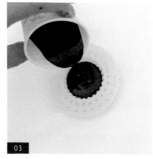
03

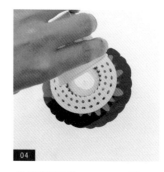
04

在畫布板上均勻倒出 A1，以製作底色。

以刮刀鋪平未布滿顏料處，即完成底色製作。

將洗臉盆濾網放在畫布板中央，並倒入 A5。（註：不須一次倒完顏料。）

分別將部分 A4、A2 及 A3 倒入洗臉盆濾網。（註：顏料會逐漸向外擴散。）

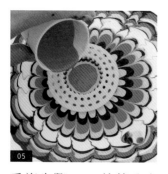
05

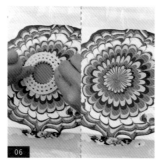
06

[傾斜畫布板]

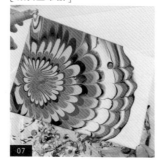
07

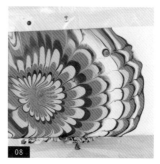
08

重複步驟 3-4，持續分次倒出顏料，即完成顏料倒出。（註：可自行調整顏料倒出順序及單次倒出份量。）

將洗臉盆濾網從畫布板上移除。（註：移除後可靜置數秒，讓顏料自由流動。）

用手將畫布板拿起並傾斜，使花瓣形顏料擴散。

如圖，流動畫製作完成。（註：作品須靜置約 3-4 天才能使顏料完全陰乾。）

變化 07

擴散法

花瓣形

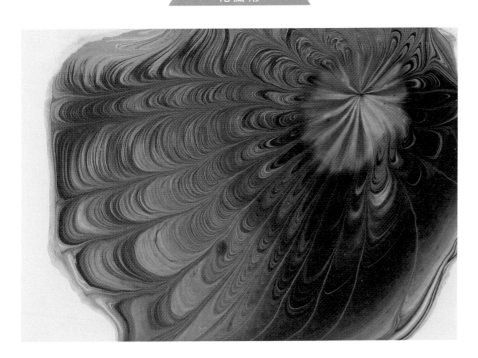

材料及工具 Tools & Materials

畫布板（22.5cm×15.5cm）、刮刀、洗臉盆濾網、紙杯、保鮮膜

調色方法 Color

A1 ▶ Z18 白　色 (7g) + 水 (7g) + 流動液 (21g)

A2 ▶ Z15 深紫色 (4g) + 水 (4g) + 流動液 (12g)

A3 ▶ Z02 玫瑰色 (4g) + 水 (4g) + 流動液 (12g)

A4 ▶ Z03 粉紅色 (4g) + 水 (4g) + 流動液 (12g)

A5 ▶ Z18 白　色 (4g) + 水 (4g) + 流動液 (12g)

[將顏料分次倒入紙杯]

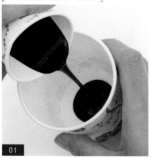

01

取空紙杯,將部分 A2 慢慢倒入紙杯。(註:可自行調整顏料倒入的順序。)

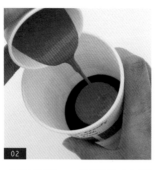

02

重複步驟 1,將部分 A3 倒入相同紙杯。(註:從紙杯中心倒入, 使顏料形成同心圓。)

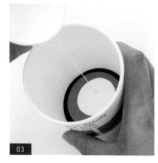

03

重複步驟 1,將部分 A5 倒入紙杯。

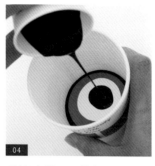

04

重複步驟 1,將部分 A2 倒入紙杯。

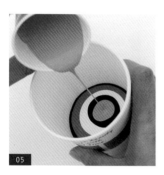

05

重複步驟 1,將部分 A4 倒入紙杯。

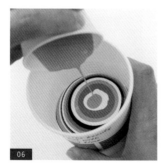

06

重複步驟 2-5,將顏料分次倒入紙杯。(註:可自行調整顏料倒出順序及單次倒出份量。)

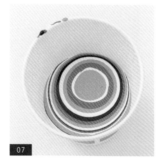

07

如圖,顏料倒入完成。

[底色製作]

08

在畫布板上均勻倒出 A1,以製作底色。

以刮刀將顏料 A1 鋪平於畫布板上。

如圖，底色製作完成。

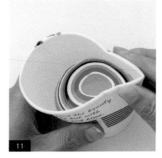

用手將紙杯杯緣捏尖，以便倒出顏料。

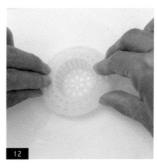

將洗臉盆濾網放在畫布板中央。

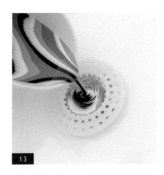

將杯子中的顏料慢慢倒入洗臉盆濾網中。

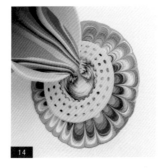

重複步驟 13，持續倒入顏料。（註：顏料會逐漸向外擴散。）

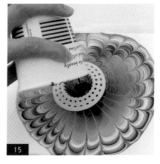

重複步驟 13，直至倒出杯中全部顏料。

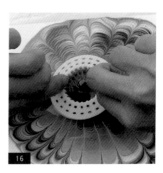

將洗臉盆濾網從畫布板上移除。（註：移除後可靜置數秒，讓顏料自由流動。）

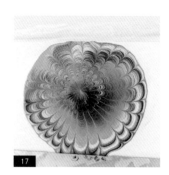

17

如圖，顏料倒出完成。

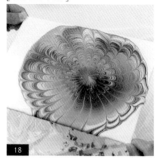

18

將畫布板往右側傾斜，使花瓣形顏料向右擴散。

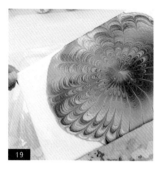

19

用手將畫布板拿起並往左側傾斜，使花瓣形顏料向左擴散。

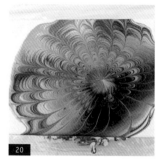

20

如圖，流動畫製作完成。（註：作品須靜置約 3-4 天才能使顏料完全陰乾。）

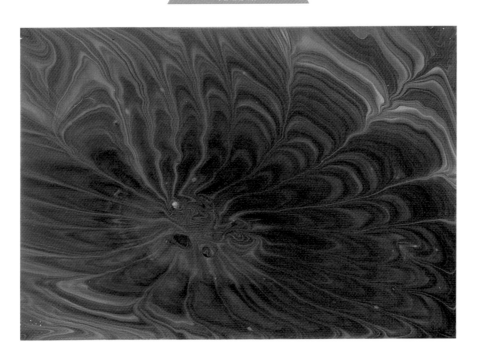

變化 08

擴 散 法

花瓣形

材料及工具 Tools & Materials

畫布板（22.5cm×15.5cm）、刮刀、洗臉盆濾網、紙杯、保鮮膜

調色方法 Color

A1 ▶ Z18 白　色 (7g) ＋ 水 (7g) ＋ 流動液 (21g)

A2 ▶ Z12 淺藍色 (4g) ＋ 水 (4g) ＋ 流動液 (12g)

A3 ▶ Z09 暗藍色 (4g) ＋ 水 (4g) ＋ 流動液 (12g)

A4 ▶ Z15 深紫色 (4g) ＋ 水 (4g) ＋ 流動液 (12g)

A5 ▶ Z18 白　色 (4g) ＋ 水 (4g) ＋ 流動液 (12g)

[將顏料分次倒入紙杯]

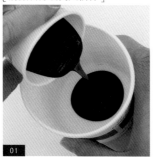

01

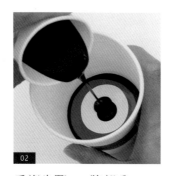

02

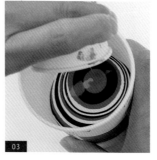

03

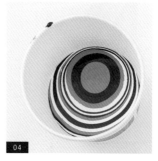

04

取空紙杯，將部分 A3 慢慢倒入紙杯。（註：可自行調整顏料倒入的順序。）

重複步驟 1，將部分 A2、A5 及 A4 倒入相同紙杯。（註：從紙杯中心倒入，使顏料形成同心圓。）

重複步驟 1-2，將顏料分次倒入紙杯。（註：可自行調整顏料倒出順序及單次倒出份量。）

如圖，顏料倒入完成。

[底色製作]

05

06

[倒出顏料]

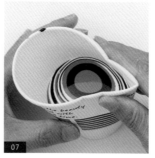

07

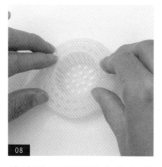

08

在畫布板上均勻倒出 A1，以製作底色。

以刮刀將顏料 A1 鋪平於畫布板上，即完成底色製作。

用手將紙杯杯緣捏尖，以便倒出顏料。

將洗臉盆濾網放在畫布板中央。

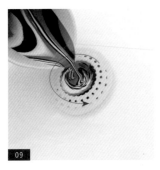

09

將杯子中的顏料以逆時鐘
繞圈方式慢慢倒入洗臉盆
濾網中。

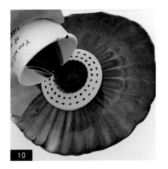

10

重複步驟9，直至倒出杯中
全部顏料。（註：顏料會逐
漸向外擴散。）

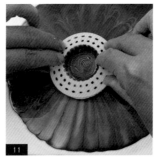

11

將洗臉盆濾網從畫布板上
移除。（註：移除後可靜置
數秒，讓顏料自由流動。）

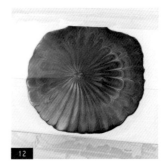

12

如圖，顏料倒出完成。

[傾斜畫布板]

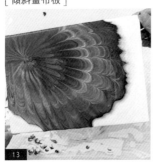

13

用手將畫布板拿起並往任
一側傾斜，使花瓣向留白
區塊擴散。

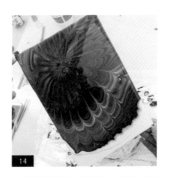

14

持續將畫布板朝向留白區
塊傾斜。（註：可依個人喜
好選擇將畫布板填滿顏料或
局部留白。）

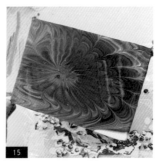

15

重複步驟14，直到顏料布
滿畫布板。

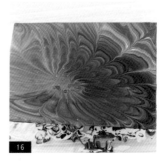

16

如圖，流動畫製作完成。
（註：作品須靜置約3-4天才
能使顏料完全陰乾。）

變化 09

擴 散 法

花瓣形

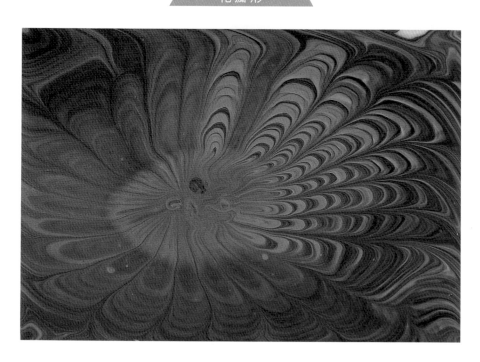

<image src="tube_icon" /> **材料及工具** Tools & Materials

畫布板（22.5cm×15.5cm）、刮刀、洗臉盆濾網、紙杯、保鮮膜

<image src="palette_icon" /> **調色方法** Color

A1 ▶ Z18 白　色 7g ＋ 水 7g ＋ 流動液 21g

A2 ▶ Z12 淺藍色 4g ＋ 水 4g ＋ 流動液 12g

A3 ▶ Z09 暗藍色 4g ＋ 水 4g ＋ 流動液 12g

A4 ▶ Z15 深紫色 4g ＋ 水 4g ＋ 流動液 12g

A5 ▶ Z18 白　色 4g ＋ 水 4g ＋ 流動液 12g

A6 ▶ Z03 粉紅色 4g ＋ 水 4g ＋ 流動液 12g

配色

A1
A2
A3
A4
A5
A6

145

[將顏料分次倒入紙杯]

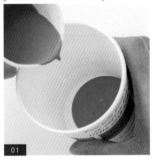

01

取空紙杯 a，將部分 A2 慢慢倒入紙杯。

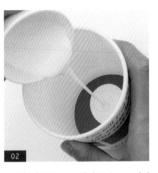

02

重複步驟 1，將部分 A5 倒入紙杯 a。（註：從紙杯中心倒入，使顏料形成同心圓。）

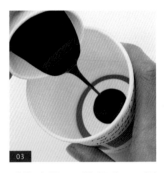

03

重複步驟 2，將部分 A3 倒入紙杯 a。

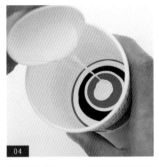

04

重複步驟 1-3，持續將顏料分次倒入紙杯 a。（註：可自行調整顏料倒出順序及單次倒出份量。）

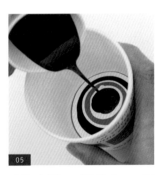

05

重複步驟 2，將部分 A4 倒入紙杯 a。

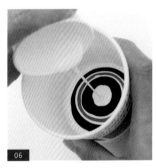

06

重複步驟 2，將部分 A5 倒入紙杯 a。

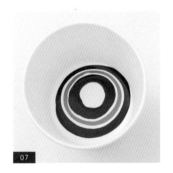

07

如圖，顏料 a 分次倒入完成。（註：須預留部分 A2 ～ A5 不倒完，以製作顏料 b。）

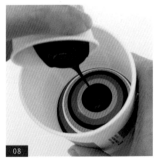

08

取空紙杯 b 並重複步驟 1-6，將顏料 A2 ～ A6 分次倒入。（註：可自行調整顏料順序及單次倒出份量。）

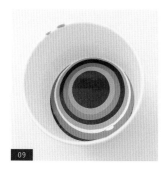

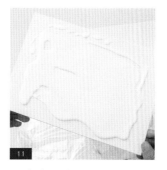

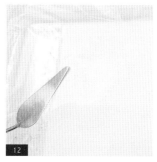

如圖，顏料b分次倒入完成。

在畫布板上均勻倒出 A1，以製作底色。

將畫布板拿起並傾斜，直到 A1 完全填滿畫布板。

將畫布板放下，以刮刀鋪平未布滿顏料處，即完成底色製作。

[倒出顏料]

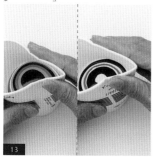

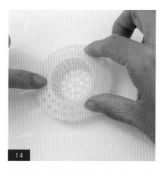

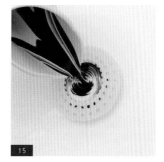

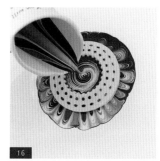

用手將紙杯 a、b 杯緣捏尖，以便倒出顏料。

將洗臉盆濾網放在畫布板中央。

將顏料 a 倒入洗臉盆濾網中。

重複步驟 15，直至倒入全部顏料。

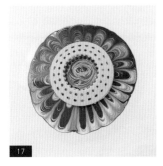

17

如圖，顏料 a 倒出完成。

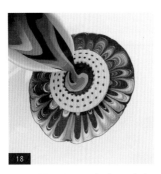

18

將顏料 b 倒入洗臉盆濾網中。

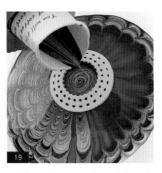

19

重複步驟 18，直至倒入全部顏料。

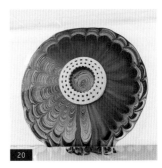

20

如圖，顏料 b 倒入完成。

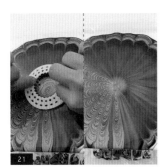

21

將洗臉盆濾網取下。（註：移除後可靜置數秒，讓顏料自由流動。）

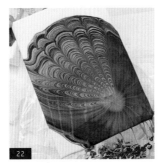

22

用手將畫布板拿起並往任一側傾斜，使花瓣向留白區塊擴散。

23

重複步驟 22，直到顏料布滿畫布板。（註：可依個人喜好選擇填滿畫布板或局部留白。）

24

如圖，流動畫製作完成。（註：作品須靜置約 3-4 天才能使顏料完全陰乾。）

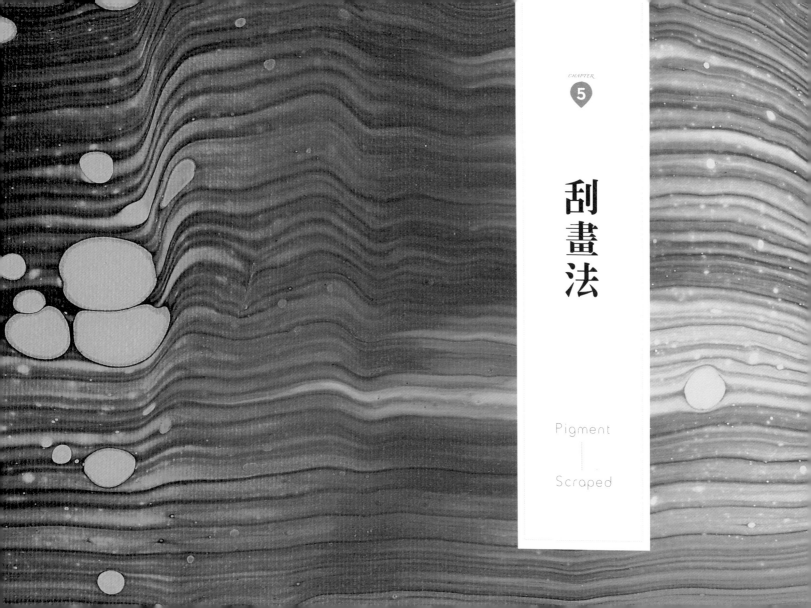

刮畫法

Pigment

Scraped

主標

刮 畫 法

水 紋 形

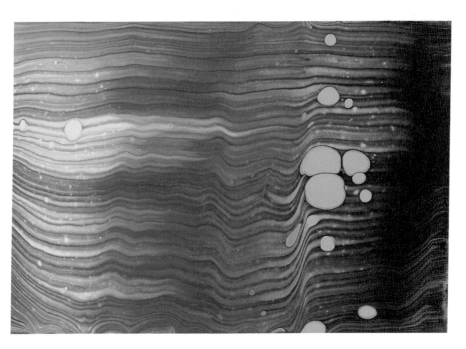

材料及工具 Tools & Materials

畫布板（22.5cm×15.5cm）、廚房紙巾、
紙杯、保鮮膜

調色方法 Color

A1 ▶ Z18 白　色 5g + 水 5g + 流動液 15g

A2 ▶ Z12 淺藍色 3g + 水 3g + 流動液 9g

A3 ▶ Z02 玫瑰色 3g + 水 3g + 流動液 9g

A4 ▶ Z16 金　色 3g + 水 3g + 流動液 9g

A5 ▶ Z15 深紫色 3g + 水 3g + 流動液 9g

01

將 A5 倒在畫布板右側，使
倒出的顏料呈直條狀。

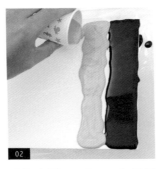

02

重複步驟 1，在 A5 左側倒
出 A4。（註：顏料及顏料間
須銜接，不留空隙。）

03

重複步驟 1，在 A4 左側倒
出 A3。

04

重複步驟 1，在 A3 左側倒
出 A2。

[以廚房紙巾輕刮顏料]

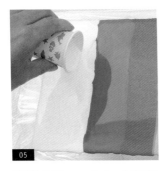

05

重複步驟 1，在 A2 左側倒
出 A1。（註：A1 區塊的寬
度較其他顏色寬一些。）

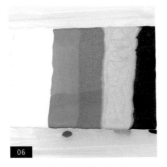

06

如圖，底色製作完成。

07

將廚房紙巾前端放在畫布
板左側。（註：廚房紙巾尾
端不能碰到顏料。）

08

承步驟 7，以廚房紙巾從畫
布板左側往右輕刮顏料。

09

重複步驟 8，直至整張廚
房紙巾移動至畫布板外。

10

重複步驟 7，將廚房紙巾
前端放在畫布版右側。
（註：須更換新的廚房紙巾，
以免弄髒作品。）

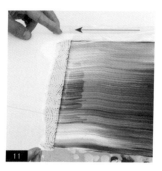

11

重複步驟 8-9，反方向輕
刮顏料。（註：建議最多來
回刮三次，以免因顏料不足
而露出畫布板。）

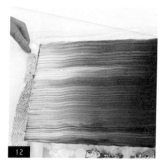

12

重複步驟 7-11，只要刮出
個人喜好的畫面即可停止。

13

如圖，流動畫製作完成。
（註：作品須靜置約 3-4 天才
能使顏料完全陰乾；添加矽
油版請參考 P.210。）

刮畫法主構
動態影片 QRcode

\ 變化 01 /

刮畫法

水紋形

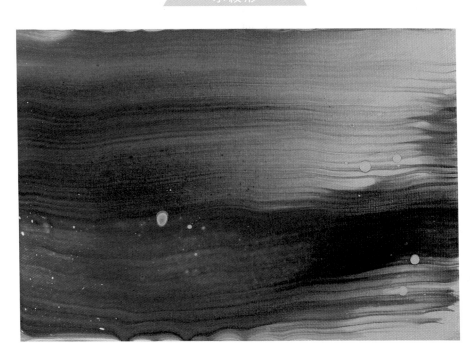

🧴 **材料及工具** Tools & Materials

畫布板（22.5cm×15.5cm）、廚房紙巾、
紙杯、保鮮膜

🎨 **調色方法** Color

A1 ▶ Z18 白　色 5g + 水 5g + 流動液 15g

A2 ▶ Z12 淺藍色 3g + 水 3g + 流動液 9g

A3 ▶ Z02 玫瑰色 3g + 水 3g + 流動液 9g

A4 ▶ Z16 金　色 3g + 水 3g + 流動液 9g

A5 ▶ Z15 深紫色 3g + 水 3g + 流動液 9g

[底色製作]

在畫布板上任意倒出 A5，
直至倒出全部顏料。

如圖，A5 倒出完成。（註：
須將畫布版左側約 1/5 預留
給 A1，不倒出其他色顏料。）

在 A5 間的留白區塊倒出
A2，直至倒出全部顏料。

如圖，A2 倒出完成。

重複步驟3，在 A5 與 A2 的
間的留白區塊倒出 A3。

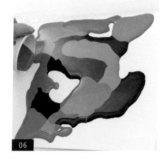

承步驟 5，持續倒出 A3，
使倒出的顏料覆蓋住部分
的 A5 及 A2。

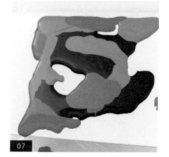

如圖，A3 倒出完成。

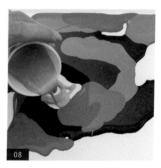

在畫布板倒出 A4，並使
倒出的顏料填滿目前其他
顏料的留白區塊。

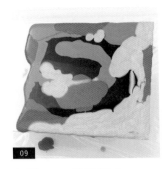

09

如圖，A4 倒出完成。

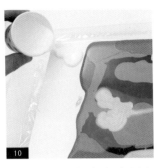

10

在畫布板左側空白處倒出
A1。（註：顏料及顏料間須
銜接，不留空隙。）

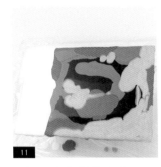

11

如圖，底色製作完成。

[以廚房紙巾輕刮顏料]

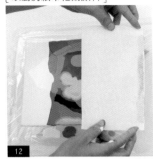

12

將廚房紙巾前端放在畫布
板右側。（註：廚房紙巾尾
端不能碰到顏料。）

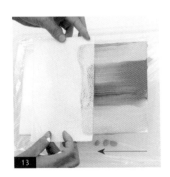

13

承步驟 12，以廚房紙巾從
畫布板右側往左輕刮顏
料。

14

重複步驟 13，直到整張廚
房紙巾移動至畫布板外。

15

如圖，刮畫初步製作完成。
（註：只要刮出個人喜好的
畫面即可停止刮畫。）

16

重複步驟 12，將廚房紙巾
前端放在畫布板左側。（註：
須更換新的廚房紙巾，以免
弄髒作品。）

17

重複步驟 12-13，反方向輕刮顏料，直至整張廚房紙巾移動至畫布板外。

18

如圖，刮畫第二次完成。

19

重複步驟 17-18，反方向刮出水紋形。（註：建議最多來回刮三次，以免因顏料不足而露出畫布板。）

20

如圖，流動畫製作完成。（註：作品須靜置約 3-4 天才能使顏料完全陰乾；添加矽油版請參考 P.210。）

刮畫法

水紋形

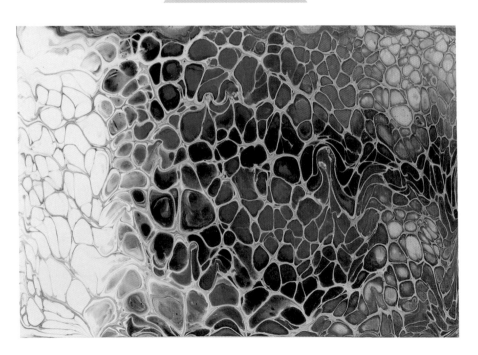

🖌 材料及工具　Tools & Materials

畫布板（22.5cm×15.5cm）、廚房紙巾、冰棒棍、矽油、紙杯、保鮮膜

🎨 調色方法　Color

A1 ▶ Z18 白　色 5g ＋ 水 5g ＋ 流動液 15g

A2 ▶ Z12 淺藍色 3g ＋ 水 3g ＋ 流動液 9g

A3 ▶ Z02 玫瑰色 3g ＋ 水 3g ＋ 流動液 9g

A4 ▶ Z16 金　色 3g ＋ 水 3g ＋ 流動液 9g

A5 ▶ Z15 深紫色 3g ＋ 水 3g ＋ 流動液 9g

[在顏料中混合矽油]

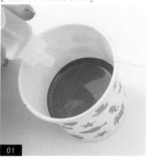
在 A2 顏料中加入 1 滴矽油。
（註：在顏料中加入矽油，
可製作出細胞效果。）

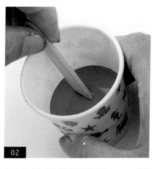
以冰棒棍稍微攪拌 A2，使
顏料與矽油混合均勻。

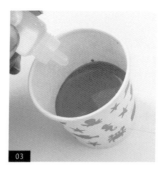
在 A3 中加入 1 滴矽油。

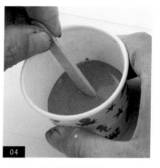
以冰棒棍稍微攪拌 A3，使
顏料與矽油混勻。（註：須
以不同冰棒棍攪拌不同色，
以免混色。）

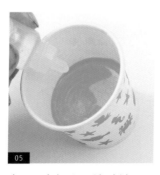
在 A4 中加入 1 滴矽油。

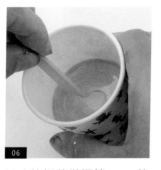
以冰棒棍稍微攪拌 A4，使
顏料與矽油混合均勻。

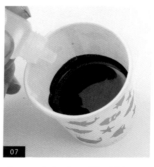
在 A5 中加入 1 滴矽油。

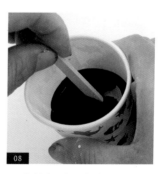
以冰棒棍稍微攪拌 A5，使
顏料與矽油混合均勻。

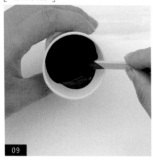

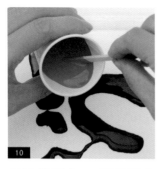

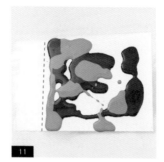

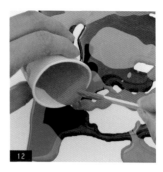

以冰棒棍將 A5 倒在畫布板上，使倒出的顏料呈不規則狀。

以冰棒棍在 A5 間的留白區塊倒出 A2。

如圖，A2 倒出完成。（註：須將畫布版左側約 1/5 預留給 A1，不倒出其他顏料。）

重複步驟 10，在 A5 與 A2 間的留白區塊倒出 A3。

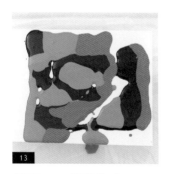

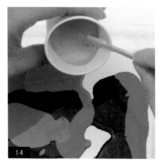

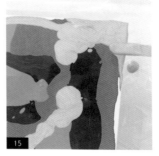

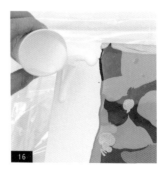

如圖，A3 倒出完成。

在畫布板上倒出 A4，並使倒出的顏料填滿目前其他顏料的留白區塊。

承步驟 14，以冰棒棍鋪平倒出的顏料，使顏料填滿目前顏料間的所有空隙。

在畫布板左側空白處倒出 A1。（註：顏料及顏料間須銜接，不留空隙。）

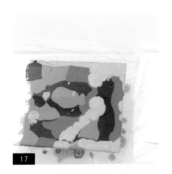

17

如圖，底色製作完成。

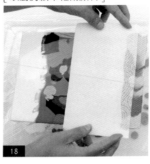

18

將廚房紙巾前端放在畫布板右側。（註：廚房紙巾尾端不能碰到顏料。）

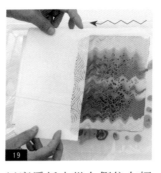

19

以廚房紙巾從右側往左輕刮顏料，並邊刮邊輕微橫向來回移動紙巾，以製作波紋。

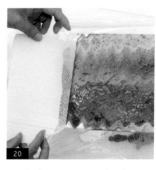

20

重複步驟 18-19，直到整張廚房紙巾移動至畫布板外。

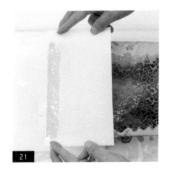

21

重複步驟 18，將廚房紙巾前端放在畫布板左側。（註：須更換新的廚房紙巾，以免弄髒作品。）

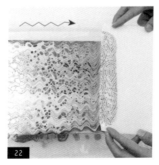

22

重複步驟 18-20，反方向輕刮顏料。（註：建議最多來回刮三次，以免因顏料不足而露出畫布板。）

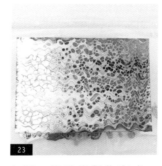

23

如圖，流動畫製作完成。（註：作品須靜置約 3-4 天才能使顏料完全陰乾。）

刮畫法

水紋形

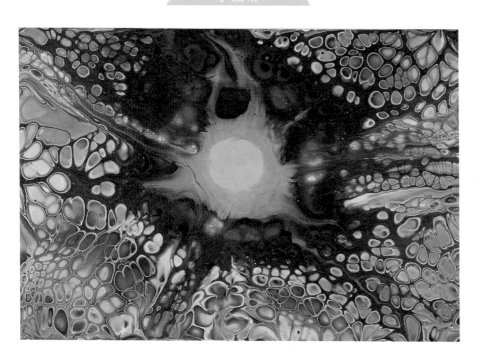

材料及工具 Tools & Materials

畫布板（22.5cm×15.5cm）、冰棒棍、廚房紙巾、剪刀、矽油、紙杯、保鮮膜

調色方法 Color

A1 ▶ Z05 黃　色 3g + 水 3g + 流動液 9g

A2 ▶ Z11 寶藍色 3g + 水 3g + 流動液 9g

A3 ▶ Z12 淺藍色 3g + 水 3g + 流動液 9g

A4 ▶ Z04 暗紅色 3g + 水 3g + 流動液 9g

A5 ▶ Z18 白　色 3g + 水 3g + 流動液 9g

[在顏料中混合矽油]

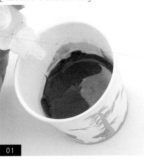
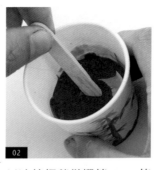
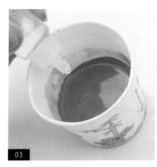
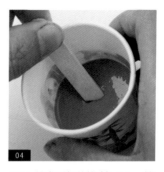

在 A2 顏料中加入 1 滴矽油。（註：在顏料中加入矽油，可製作出細胞效果。）

以冰棒棍稍微攪拌 A2，使顏料與矽油混合均勻。

在 A3 中加入 1 滴矽油。

以冰棒棍稍微攪拌 A3，使顏料與矽油混勻。（註：須以不同冰棒棍攪拌不同色，以免混色。）

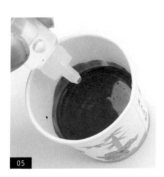
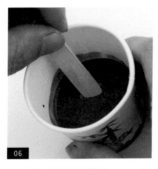

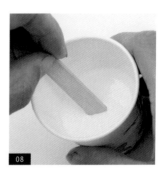

在 A4 中加入 1 滴矽油。

以冰棒棍稍微攪拌 A4，使顏料與矽油混合均勻。

在 A5 中加入 1 滴矽油。

以冰棒棍稍微攪拌 A5，使顏料與矽油混合均勻。

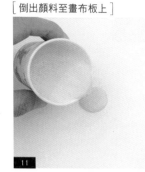

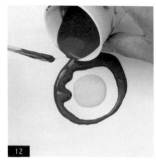

以剪刀將廚房紙巾剪開。

如圖，廚房紙巾剪裁成多個三角形完成。（註：剪裁出的大小不拘，以三角形為主即可。）

將 A1 滴在畫布板上，呈圓形。

在 A1 外圍倒出部分 A2。（註：顏料及顏料間須銜接，不留空隙。）

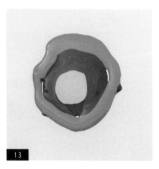

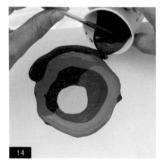

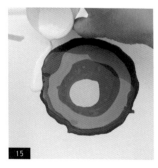

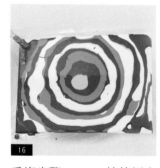

在 A2 外圍倒出部分 A3。（註：可以冰棒棍將顏料鋪平，以填滿顏料間的空隙。）

重複步驟 12，在 A3 外圍倒出部分 A4。

重複步驟 12，在 A4 外圍倒出部分 A5。

重複步驟 12-15，持續倒出顏料，並以冰棒棍將最外層顏料鋪平。（註：可調整顏料倒出的順序。）

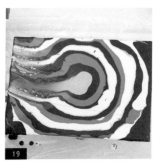

取三角形廚房紙巾並將尖端放在畫布板的中心點左側。

承步驟 17，以廚房紙巾從內向外輕刮顏料。

持續刮顏料，直到整張廚房紙巾移動至畫布板外。

將三角形廚房紙巾底部放在畫布板左下側。（註：須更換新的廚房紙巾，以免弄髒作品。）

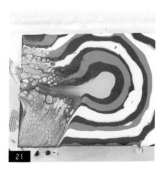

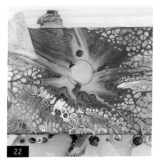

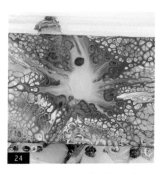

承步驟 20，從內向外輕刮顏料，直到整張廚房紙巾移動至畫布板外。

重複步驟 17-21，以逆時鐘方向依序從內向外輕刮顏料。

以冰棒棍沾取少許 A1，塗抹在畫布板中心。

如圖，流動畫製作完成。（註：作品須靜置約 3-4 天才能使顏料完全陰乾。）

\ 變化 04 /

刮畫法

輪廓延伸法

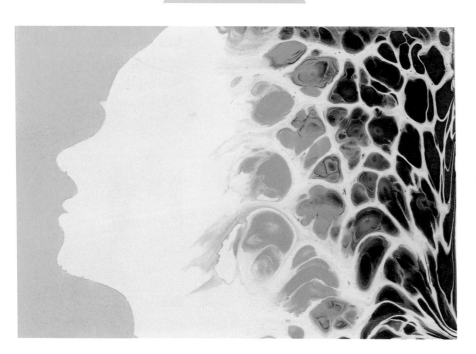

🖌 **材料及工具** Tools & Materials

畫布板（22.5cm×15.5cm）、冰棒棍、美
工刀、刮刀、鉛筆、紙膠帶、描圖紙、打
火機、矽油、廚房紙巾、紙杯、保鮮膜

🎨 **調色方法** Color

A1 ▶ Z18 白　色 7g ＋ 水 7g ＋ 流動液 21g

A2 ▶ Z15 深紫色 3g ＋ 水 3g ＋ 流動液 9g

A3 ▶ Z03 粉紅色 3g ＋ 水 3g ＋ 流動液 9g

A4 ▶ Z04 暗紅色 3g ＋ 水 3g ＋ 流動液 9g

A5 ▶ Z05 黃　色 3g ＋ 水 3g ＋ 流動液 9g

[在顏料中混合矽油]

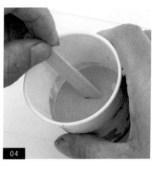

在 A2 顏料中加入 1 滴矽油。
（註：在顏料中加入矽油，可製作出細胞效果。）

以冰棒棍稍微攪拌 A2，使顏料與矽油混合均勻。

在 A3 中加入 1 滴矽油。

以冰棒棍稍微攪拌 A3，使顏料與矽油混勻。（註：須以不同冰棒棍攪拌不同色，以免混色。）

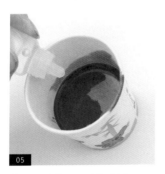

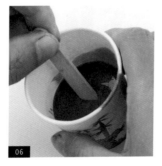

[人臉輪廓製作]

在 A4 中加入 1 滴矽油。

以冰棒棍稍微攪拌 A4，使顏料與矽油混合均勻。

以鉛筆在描圖紙上繪製人臉。

將已繪人臉的描圖紙放在畫布板左側，再描一次輪廓，以將臉形轉印在畫布板上。

以紙膠帶黏貼臉形輪廓。
（註：使用紙膠帶可透視看
到下方的鉛筆線輪廓。）

將畫布板轉向，以美工刀
割下人臉輪廓內側多餘的
紙膠帶。

如圖，人臉輪廓黏貼完成。

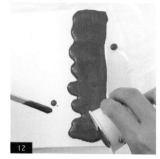

將 A4 倒在畫布板右側，
使倒出的顏料呈直條狀。

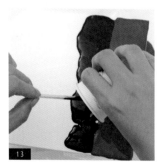

重複步驟 12，在 A4 左側
倒出 A2。（註：顏料及顏料
間須銜接，不留空隙。）

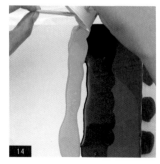

重複步驟 12，在 A2 左側
倒出 A3。（註：顏料及顏料
間須銜接，不留空隙。）

重複步驟 12，在 A3 左側
倒出 A1。（註：A1 的顏料
倒出至紙膠帶位置即可。）

如圖，底色製作完成。

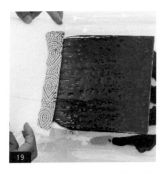

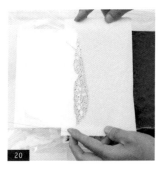

將廚房紙巾前端放在畫布板右側。（註：廚房紙巾尾端不能碰到顏料。）

承步驟 17，將廚房紙巾從右側往左輕刮顏料。

重複步驟 18，直到整張廚房紙巾移動至白色區塊前為止。

將廚房紙巾放在白色區塊上。（註：須更換新的廚房紙巾，以免弄髒作品。）

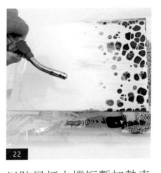

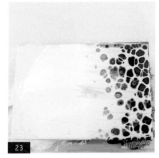

[撕除膠帶]

承步驟 20，以廚房紙巾從畫布板左側向右輕刮顏料，直至整張廚房紙巾移動至畫布板外。

以防風打火機短暫加熱表面顏料數秒，以加速製作細胞效果。（註：不可加熱過久，以免弄壞作品。）

如圖，加熱完成。（註：也可不加熱，靜置一段時間後，細胞效果會慢慢自動浮現。）

待顏料完全乾後，將紙膠帶撕除。（註：作品須靜置約 3-4 天才能使顏料完全陰乾。）

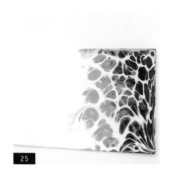

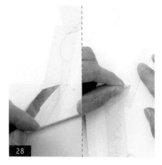

如圖，紙膠帶撕除完成。

以紙膠帶重新黏貼在人臉輪廓的位置。

將描圖紙放在紙膠帶上，並再次描繪人臉輪廓。

以美工刀割下人臉輪廓外側多餘的紙膠帶並用手撕除。

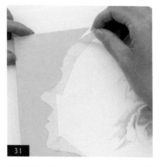

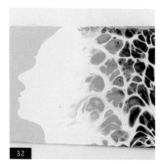

在人臉輪廓左側倒出 A5。（註：紙膠帶須貼好不留空隙，以免顏料弄髒畫布板。）

以刮刀將 A5 鋪平在畫布板左側。

待顏料完全乾後，將紙膠帶撕下。

如圖，流動畫製作完成。

變化 05

刮畫法
輪廓延伸法

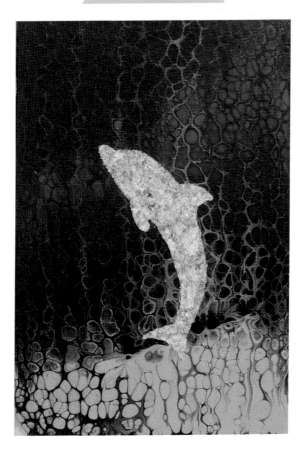

🎨 **材料及工具** Tools & materials

畫布板（22.5cm×15.5cm）、冰棒棍、美工刀、廚房紙巾、鉛筆、紙膠帶、描圖紙、金箔、水彩筆、膠水筆、矽油、紙杯、保鮮膜

🎨 **調色方法** Color

A1 ▶ Z19 黑　色 5g ＋ 水 5g ＋ 流動液 15g

A2 ▶ Z12 淺藍色 3g ＋ 水 3g ＋ 流動液 9g

A3 ▶ Z11 寶藍色 3g ＋ 水 3g ＋ 流動液 9g

A4 ▶ Z15 深紫色 3g ＋ 水 3g ＋ 流動液 9g

A5 ▶ Z16 金　色 3g ＋ 水 3g ＋ 流動液 9g

[在顏料中混合矽油]

01

在A1中加入1滴矽油。（註：在顏料中加入矽油，可製作出細胞效果。）

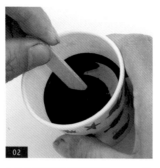
02

以冰棒棍稍微攪拌 A1，使顏料與矽油混合均勻。

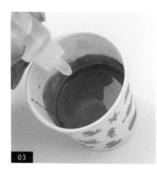
03

在 A2 中加入 1 滴矽油。

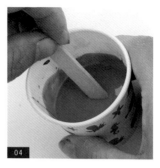
04

以冰棒棍稍微攪拌 A2，使顏料與矽油混勻。（註：須以不同冰棒棍攪拌不同色，以免混色。）

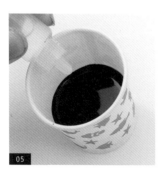
05

在 A3 中加入 1 滴矽油。

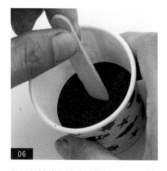
06

以冰棒棍稍微攪拌 A3，使顏料與矽油混合均勻。

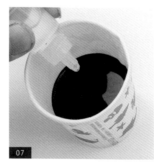
07

在 A4 中加入 1 滴矽油。

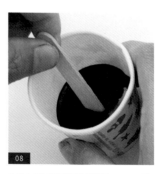
08

以冰棒棍稍微攪拌 A4，使顏料與矽油混合均勻。

[海豚輪廓製作]

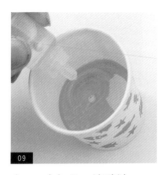 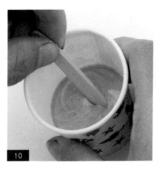 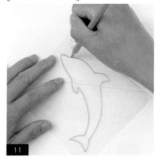 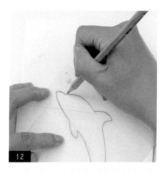

在 A5 中加入 1 滴矽油。

以冰棒棍稍微攪拌 A5，使顏料與矽油混合均勻。

以鉛筆在描圖紙上繪製海豚。

將有海豚的描圖紙放在畫布板上，再描一次輪廓，將海豚轉印在畫布板上。

[底色製作]

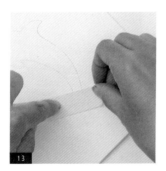 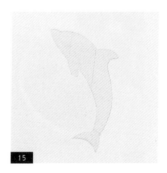

以紙膠帶黏貼海豚輪廓。

以美工刀將海豚輪廓外側多餘的紙膠帶割除。

如圖，海豚輪廓製作完成。

將 A4 倒在畫布板右側，使倒出的顏料呈直條狀。

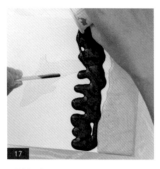

重複步驟 16，在 A5 左側倒出 A4。（註：顏料及顏料間須銜接，不留空隙。）

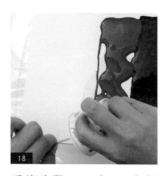

重複步驟 16，在 A4 左側倒出 A3。

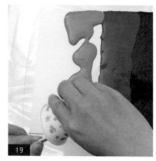

重複步驟 16，在 A3 左側倒出 A2。

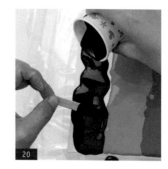

重複步驟 16，在 A2 左側倒出 A1。

[以廚房紙巾輕刮顏料]

如圖，底色製作完成。

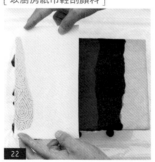

將廚房紙巾前端放在畫布板左側。（註：廚房紙巾尾端不能碰到顏料。）

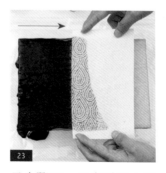

承步驟 22，以廚房紙巾從畫布板左側向右輕刮顏料。

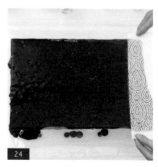

持續刮顏料，直到整張廚房紙巾移動至畫布板外。

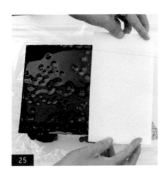

25

將廚房紙巾放在畫布板右側。（註：須將廚房紙換，以免弄髒作品。）

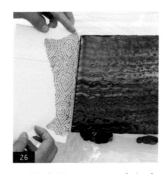

26

重複步驟 23-24，反方向輕刮顏料。（註：最多來回刮三次，刮出滿意的畫面即可停止。）

[去除膠帶]

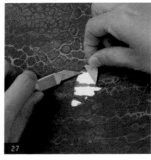

27

待顏料完全乾後，以美工刀將海豚部分的紙膠帶割除。（註：作品須靜置約 3-4 天才能使顏料完全陰乾。）

[黏貼金箔]

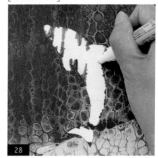

28

將畫布板轉向，以膠水筆塗抹在海豚形狀的區塊。

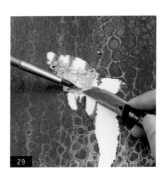

29

以水彩筆及美工刀輔助將金箔黏貼並固定在塗過膠水筆的區塊。

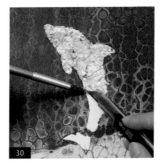

30

重複步驟 28-29，直到整個海豚區塊都黏上金箔。

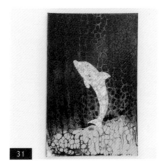

31

如圖，流動畫製作完成。

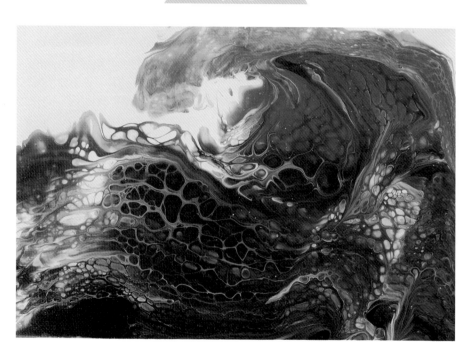

變化 06
刮畫法
海浪形

材料及工具 Tools & Materials

畫布板（22.5cm×15.5cm）、冰棒棍、刮刀、矽油、紙杯、保鮮膜

調色方法 Color

A1 ▶ Z09 暗藍色 (3g) + 水 (3g) + 流動液 (9g)

A2 ▶ Z10 深藍色 (3g) + 水 (3g) + 流動液 (9g)

A3 ▶ Z11 寶藍色 (3g) + 水 (3g) + 流動液 (9g)

A4 ▶ Z12 淺藍色 (3g) + 水 (3g) + 流動液 (9g)

A5 ▶ Z18 白　色 (10g) + 水 (10g) + 流動液 (10g)

[在顏料中混合矽油]

01
在A1中加入2滴矽油。（註：在顏料中加入矽油，可製作出細胞效果。）

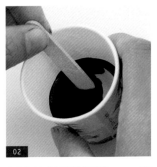

02
以冰棒棍稍微攪拌A1，使顏料與矽油混合均勻。

03
在A2中加入2滴矽油。

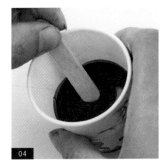

04
以冰棒棍稍微攪拌A2，使顏料與矽油混勻。（註：須以不同冰棒棍攪拌不同色，以免混色。）

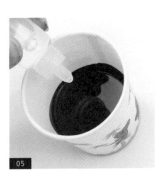

05
在A3中加入2滴矽油。

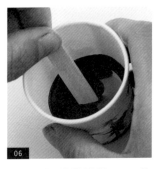

06
以冰棒棍稍微攪拌A3，使顏料與矽油混合均勻。

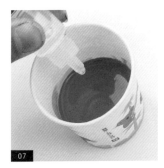

07
在A4中加入2滴矽油。

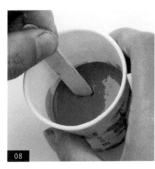

08
以冰棒棍稍微攪拌A4，使顏料與矽油混合均勻。

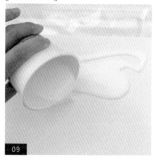

在畫布板上均勻倒出 A5，
以製作底色。

將畫布板拿起並傾斜，直
到 A5 完全填滿畫布板。

如圖，底色製作完成。

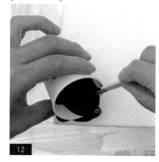

將 A1 以橫向來回方式倒在
畫布板上，使倒出的顏料
呈橫條狀。

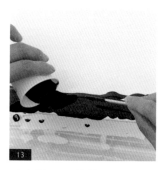

承步驟 12，持續倒出 A1，
直至倒出全部顏料。

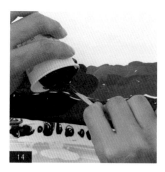

重複步驟 12-13，在 A1 上
側倒出 A2。（註：顏料及
顏料間須銜接，不留空隙。）

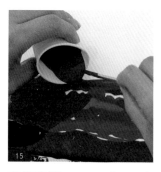

重複步驟 12-13，在 A2 上
側倒出 A3。

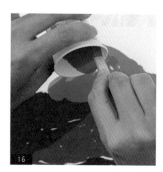

將 A4 在畫布板右上方倒出
一個三角形。

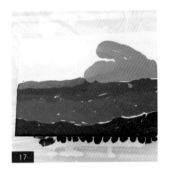

如圖，顏料倒出完成。

以刮刀從畫布板左側往右刮出弧形，以製作海浪。

重複步驟 18，以刮刀持續刮出海浪。

以刮刀從畫布板左側往右刮出波浪形，以製作海浪。

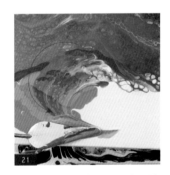

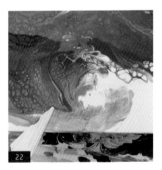

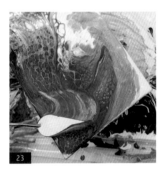

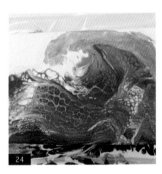

將畫布板轉向，以刮刀將 A4 刮出弧形，以製作捲起的海浪。

重複步驟 21，持續刮出捲起的海浪。

將畫布板轉向，以刮刀在畫布板下側刮出海浪，以銜接捲起的海浪。

如圖，流動畫製作完成。（註：作品須靜置約 3-4 天才能使顏料完全陰乾。）

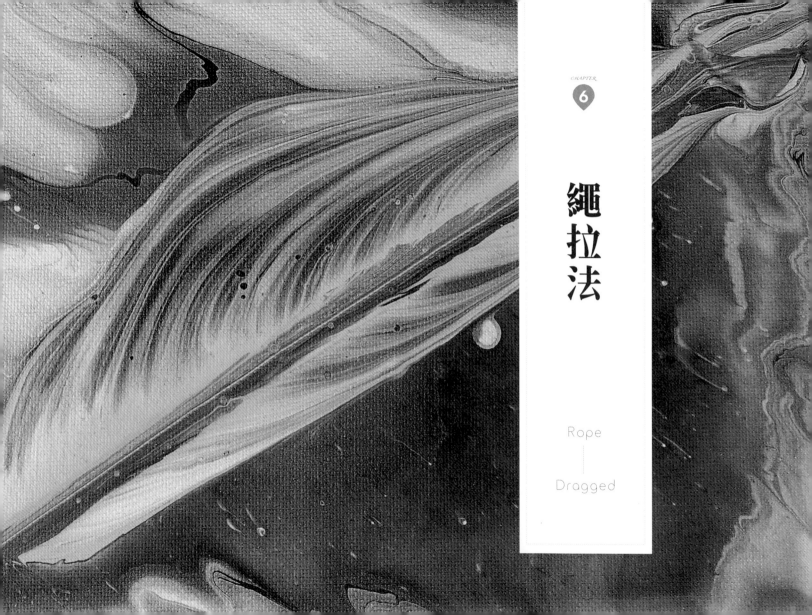

繩拉法

Rope

———

Dragged

<small>主構</small>

繩拉法

<small>海草形</small>

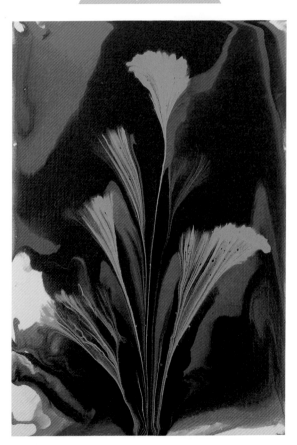

🎨 材料及工具 Tools & Materials

畫布板（22.5cm×15.5cm）、冰棒棍、棉繩、
剪刀、紙杯、保鮮膜

🎨 調色方法 Color

A1 ▶ Z02 玫瑰色 5g ＋ 水 5g ＋ 流動液 20g

A2 ▶ Z15 深紫色 5g ＋ 水 5g ＋ 流動液 20g

A3 ▶ Z03 粉紅色 8g ＋ 水 4g ＋ 流動液 8g

A4 ▶ 流動液 20g

[底色製作]

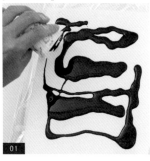
01
在畫布板上任意倒出 A2，直至倒出全部顏料。（註：須預留四周不倒出顏料。）

02
在 A2 顏料間的留白區塊倒出 A1。

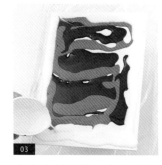
03
在畫布板最外圍留白處倒出 A4。（註：目的是幫助流動更順暢，也可以省略此步驟。）

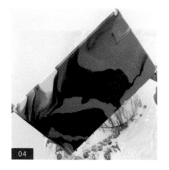
04
用手將畫布板拿起並往任一側傾斜，使顏料流向未上色處。

[將綿繩沾顏料]

05
如圖，底色完成。（註：不可留過多顏料在畫布板上，以免製作海草時，底色暈染蓋過海草。）

06
取棉繩，以剪刀剪裁所須的棉繩長度。（註：棉繩長度約為畫布板長邊的 3.5 倍。）

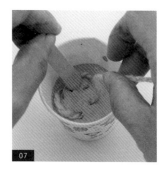
07
以冰棒棍將棉繩壓入 A3 中，使棉繩充分沾附顏料。（註：須預留一小段不沾顏料，以便拿取棉繩。）

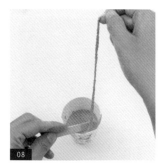
08
將棉繩從顏料中取出。（註：取出時，以冰棒棍稍微刮除棉繩上過多的顏料。）

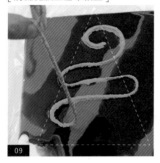

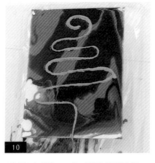

將棉繩以螺旋形及 S 形方式放在畫布板上。（註：須使棉繩的擺放位置呈現三角形。）

重複步驟9，完成棉繩擺放。（註：須預留最後一段棉繩在畫布板外，以便拉取。）

將棉繩慢慢往下拉，以製作海草。（註：棉繩下拉的位置須固定在同一點，盡量不要左右搖晃。）

重複步驟 11，直到整條棉繩被拉出畫布板外。

如圖，流動畫製作完成。（註：作品須靜置約 3-4 天才能使顏料完全陰乾；添加矽油版請參考 P.212。）

繩拉法主構
動態影片 QRcode

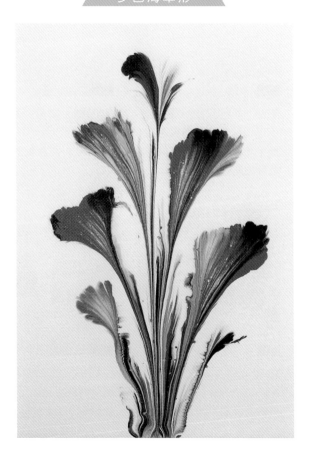

變化 01

繩拉法
多色海草形

🧴 **材料及工具** Tools & Materials

畫布板（22.5cm×15.5cm）、冰棒棍、棉繩、
剪刀、刮刀、紙杯、保鮮膜

🎨 **調色方法** Color

A1 ▶ Z18 白　色 ⑩ + 水 ⑩ + 流動液 ⑳

A2 ▶ Z12 淺藍色 ④ + 水 ② + 流動液 ④

A3 ▶ Z05 黃　色 ④ + 水 ② + 流動液 ④

A4 ▶ Z01 紅　色 ④ + 水 ② + 流動液 ④

A5 ▶ Z15 深紫色 ④ + 水 ② + 流動液 ④

A6 ▶ Z14 淺紫色 ④ + 水 ② + 流動液 ④

[底色製作]

01

將 A1 在畫布板上以 S 形來回倒出，使顏料均勻分布在畫布板上。

02

將畫布板拿起並傾斜，直到 A1 完全填滿畫布板。

03

如圖，底色製作完成。（註：不可留過多底色顏料在畫布板上，以免製作海草時，底色暈染蓋過海草。）

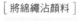
[將綿繩沾顏料]

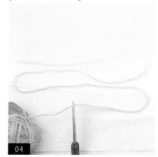
04

取棉繩，以剪刀剪裁所須的棉繩長度。（註：棉繩長度約為畫布板長邊的 3.5 倍。）

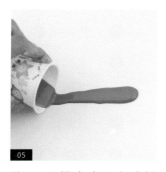
05

將 A2 以橫向來回方式倒在保鮮膜上，使倒出的顏料呈橫條狀。

06

承步驟 5，持續倒出 A2，直至顏料全部倒出。

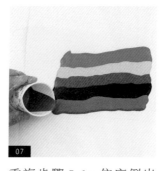
07

重複步驟 5-6，依序倒出 A3、A4、A5 及 A6。（註：顏料及顏料間須銜接，不留空隙。）

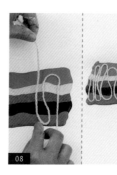
08

將棉繩以 S 形擺放在顏料上。（註：須預留一小段不沾顏料，以便拿取棉繩。）

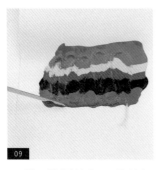
09

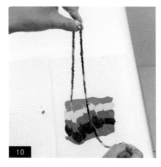
10

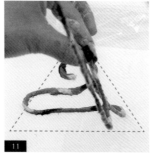
11

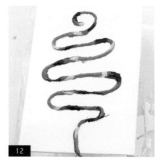
12

以刮刀按壓棉繩，使棉繩充分沾取顏料。（註：按壓不同色前，須先清除刮刀上的顏料，以免混色。）

將棉繩從顏料中取出。

將棉繩以螺旋形及 S 形方式放在畫布板上。（註：須使棉繩的擺放位置呈現三角形。）

重複步驟 11，完成棉繩擺放。（註：須預留最後一段棉繩在畫布板外，以便拉取。）

［拉取綿繩］

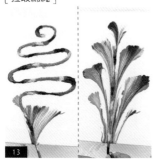
13

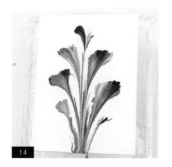
14

將棉繩往下拉，直到整條被拉出畫布板外。（註：下拉位置須固定在同一點，盡量不要左右搖晃。）

如圖，流動畫製作完成。（註：作品須靜置約 3-4 天才能使顏料完全陰乾；添加矽油版請參考 P.212。）

\ 變化 02 /
繩拉法
玫瑰花形

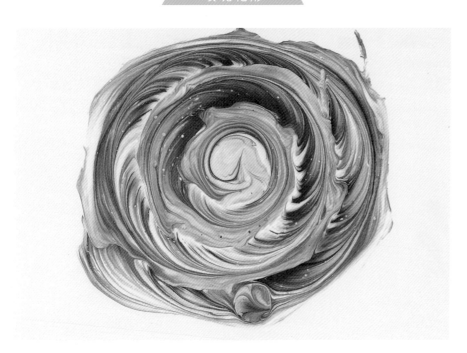

🎨 材料及工具 Tools & Materials

畫布板（22.5cm×15.5cm）、冰棒棍、棉
繩、剪刀、紙杯、保鮮膜

🎨 調色方法 Color

A1 ▶ Z15 深紫色 4g ＋ 水 2g ＋ 流動液 4g

A2 ▶ Z02 玫瑰色 4g ＋ 水 2g ＋ 流動液 4g

A3 ▶ Z18 白 色 10g ＋ 水 10g ＋ 流動液 40g

01

在畫布板上均勻倒出 A3，
以製作底色。

02

將畫布板拿起並傾斜，直
到 A3 完全填滿畫布板。

03

承步驟 2，即完成底色製作。
（註：不可留過多顏料在畫
布板上，以免製作花朵時，底
色暈染蓋過花朵。）

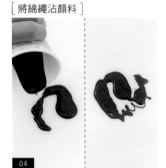

04

將 A1 任意倒在保鮮膜上，
直至倒出全部顏料。

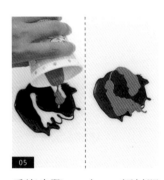

05

重複步驟 4，在 A1 顏料間
的留白處倒出 A2。（註：
顏料及顏料間須銜接，不留
空隙。）

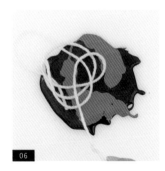

06

將棉繩擺放在顏料上。（註：
棉繩長度約為畫布板長邊的
3.5 倍。）

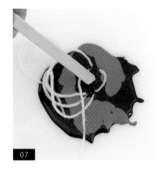

07

以冰棒棍按壓棉繩，使棉
繩充分沾附顏料。（註：
須預留一小段不沾顏料，以
便拿取棉繩。）

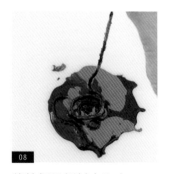

08

將棉繩從顏料中取出。

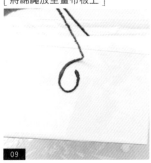

09

將棉繩以倒鉤形方式放在
畫布板上。

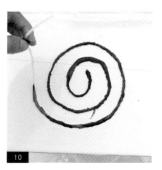

10

承步驟 9，將棉繩以順時
鐘方向擺放成螺旋形。

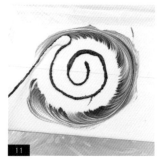

11

將棉繩依螺旋形軌跡並以
逆時鐘方向拉出紋路，以
製作花朵。

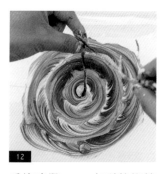

12

重複步驟 11，直到整條棉
繩被拉出畫布板外。

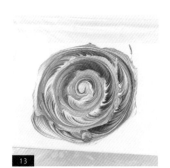

13

如圖，流動畫製作完成。
（註：作品須靜置約 3-4 天才
能使顏料完全陰乾；添加矽
油版請參考 P.211。）

繩拉法變化 02
動態影片 QRcode

變化 03
繩 拉 法
單色羽毛形

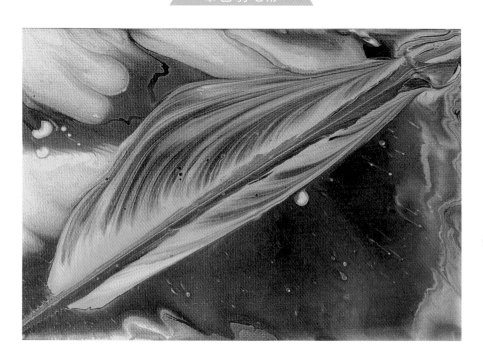

✏️ 材料及工具 Tools & Materials

畫布板（22.5cm×15.5cm）、冰棒棍、棉
繩、剪刀、刮刀、牙籤、紙杯、保鮮膜

🎨 調色方法 Color

A1 ▶ Z17 銀 色 5g + 水 5g + 流動液 20g

A2 ▶ Z15 深紫色 5g + 水 5g + 流動液 20g

A3 ▶ Z16 金 色 4g + 水 2g + 流動液 4g

[底色製作]

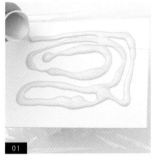

01

在畫布板上均勻倒出 A1，以製作底色。

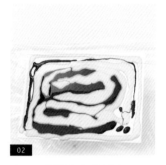

02

在 A1 中間空白處倒出 A2。（註：A1 及 A2 間盡量銜接，不留空隙。）

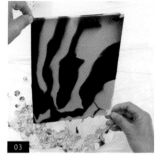

03

用手將畫布板拿起並往任一側傾斜，使顏料流向未上色處。

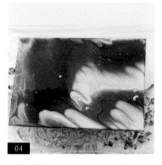

04

重複步驟 3，完成底色製作。（註：不可留過多顏料在畫布板上，以免製作羽毛時，底色暈染蓋過羽毛。）

[將綿繩沾顏料]

05

以剪刀剪裁兩段棉繩，為棉繩 a1、a2。（註：每段棉繩長度約為畫布板長邊的 1.5 倍。）

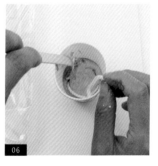

06

將棉繩 a1 放入 A3 中，並以冰棒棍按壓棉繩，使棉繩充分沾附顏料。

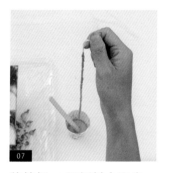

07

將棉繩 a1 從顏料中取出。（註：須預留一小段不沾顏料，以便拿取棉繩。）

[將綿繩放至畫布板上]

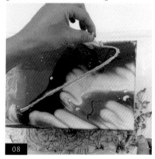

08

將棉繩 a1 以對角線方向擺放在畫布板上。

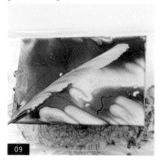

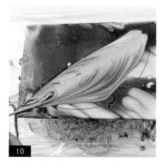

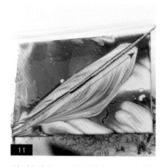

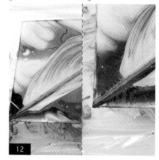

將棉繩 a1 往左下側拉出紋路，以製作羽毛左半部。

重複步驟 6-9，取棉繩 a2 將羽毛右半部製作完成。

將棉繩 a2 以平行方向擺放於羽毛中心線，再往右上方拉出，直到整條棉繩被拉出畫布板外。

將畫布板轉向，以牙籤在羽毛根部勾出細毛紋路。

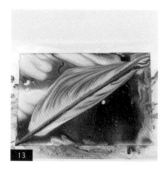

如圖，流動畫製作完成。
（註：作品須靜置約 3-4 天才能使顏料完全陰乾；添加矽油版請參考 P.211。）

繩拉法變化 03
動態影片 QRcode

\ 變化 04 /

繩拉法
多色羽毛形

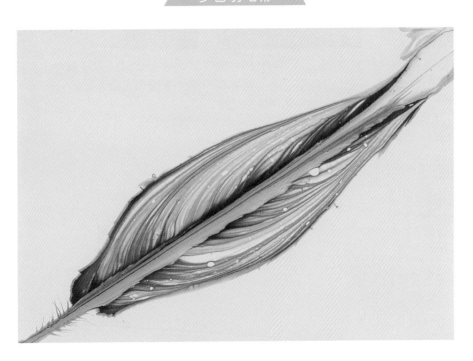

🖊 **材料及工具** Tools & Materials

畫布板（22.5cm×15.5cm）、冰棒棍、棉
繩、剪刀、紙杯、保鮮膜、牙籤

🎨 **調色方法** Color

A1 ▶ Z06 深綠色 4g + 水 2g + 流動液 4g

A2 ▶ Z11 寶藍色 4g + 水 2g + 流動液 4g

A3 ▶ Z18 白　色 10g + 水 10g + 流動液 40g

[底色製作]

[將綿繩沾顏料]

01

02

03

04

在畫布板上均勻倒出 A3，以製作底色。

將畫布板拿起並傾斜，直到 A3 完全填滿畫布板。

如圖，底色製作完成。（註：不可留過多顏料在畫布板上，以免製作羽毛時，底色暈染蓋過羽毛。）

將 A1 以橫向來回方式倒在保鮮膜上，使顏料呈橫條狀。

05

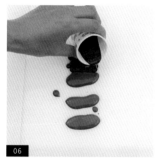
06

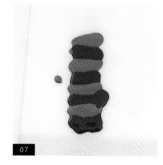
07

08

如圖，A1 倒出完成。

在 A1 顏料間隔中倒出 A2。（註：顏料及顏料間須銜接，不留空隙。）

如圖，A2 倒出完成。

以剪刀剪裁兩段棉繩，為棉繩 a1、a2。（註：每段棉繩長度約為畫布板長邊的 1.5 倍。）

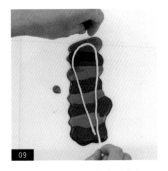

將棉繩 a1 擺放在顏料上。
（註：須預留一小段不沾顏
料，以便拿取棉繩。）

以冰棒棍按壓藍色區塊的
棉繩 a1。

重複步驟 10，按壓綠色區
塊的棉繩 a1。（註：不同
色顏料分別以不同冰棒棍按
壓，以免產生混色。）

將棉繩 a1 從顏料中取出。

[將綿繩放至畫布板上]

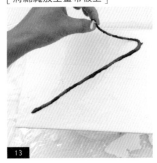

將棉繩 a1 以對角線方向
擺放在畫布板上。

[拉取綿繩]

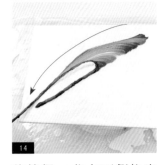

將棉繩 a1 往左下側拉出
紋路，以製作羽毛。

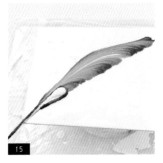

重複步驟 14，直到整條棉
繩被拉出畫布板外。

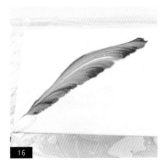

如圖，左側羽毛製作完成。

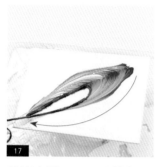

17

重複步驟 9-15，取棉繩 a2
將右側羽毛製作完成。

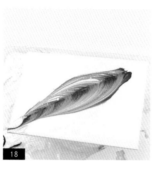

18

如圖，羽毛主體製作完成。

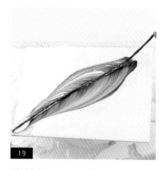

19

將棉繩 a2 以平行方向擺放
於羽毛中心線。

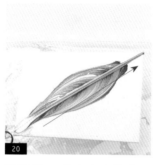

20

將棉繩 a2 往右上方拉出，
直到整條棉繩 a2 被拉出
畫布板外。

[以牙籤勾出線條]

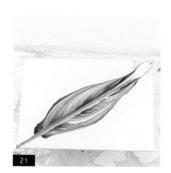

21

將畫布板轉向，使羽毛根
部面向自己。

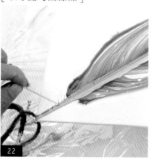

22

以牙籤在羽毛根部勾左側
出細毛紋路。

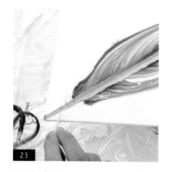

23

重複步驟 22，在羽毛右側
根部勾出細毛紋路。

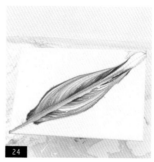

24

如圖，流動畫製作完成。
（註：作品須靜置約 3-4 天才
能使顏料完全陰乾。）

變化 05

繩 拉 法

水母形

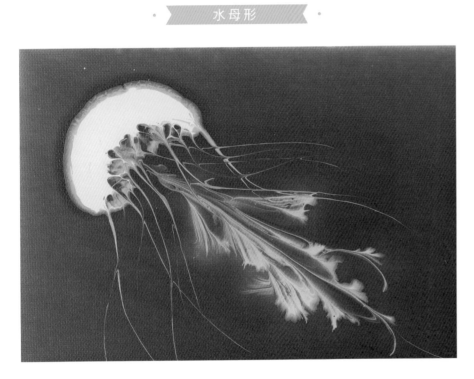

材料及工具 Tools & Materials

畫布板（22.5cm×15.5cm）、冰棒棍、棉
繩、剪刀、牙籤、鑷子、吸管、竹籤、紙
杯、保鮮膜、刮刀

調色方法 Color

A1 ▸ Z11 寶藍色 10g + 水 10g + 流動液 40g

A2 ▸ Z18 白 色 4g + 水 2g + 流動液 4g

[底色製作]

01

在畫布板上均勻倒出 A1，以製作底色。

02

用手將畫布板拿起並往任一側傾斜，直到顏料布滿畫布板。

03

承步驟2，即完成底色製作。（註：不可留過多顏料在畫布板上，以免製作水母時，底色暈染蓋過水母。）

[沾顏料塗畫]

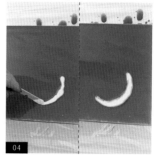

04

以冰棒棍沾取 A2，並在畫布板右下側畫出一個彎月形狀。

[將綿繩沾顏料]

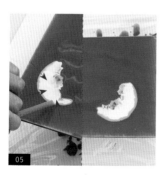

05

以吸管往白色顏料上緣方向吹氣，使顏料稍微向外擴散，以製作水母身體。

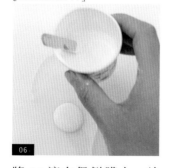

06

將 A2 滴在保鮮膜上，並以剪刀剪裁一段棉繩放在右側。（註：棉繩長度約為畫布板長邊的 1.5 倍。）

07

將棉繩放在顏料上並以刮刀按壓，使棉繩充分沾附顏料。（註：須預留一段不沾顏料，以便拿取。）

[將綿繩放至畫布板上]

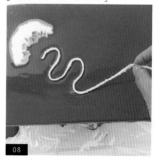

08

將畫布板轉向，並將棉繩從顏料中取出後，以 S 形方式擺放在畫布板上。

197

[拉動棉繩]

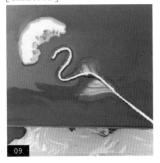

09

將棉繩往右下側拉出紋路，以製作水母的觸手。

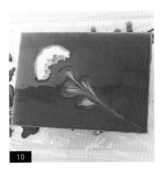

10

承步驟 9，直到整條棉繩被拉出畫布板外。

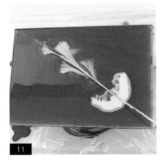

11

將畫布板轉向，再重複步驟 7-10，以製作水母觸手。

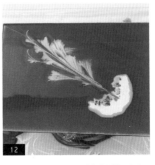

12

承步驟 11，持續製作出觸手。（註：每次拖拉完顏料後須再次沾取 A2。）

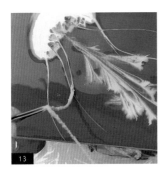

13

先重複步驟 7，將畫布板轉向，再以鑷子夾著棉線從水母身體往下拉出觸手。

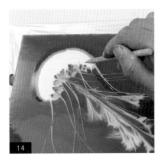

14

以竹籤勾畫更多觸手。（註：使用棉線或竹籤所勾畫出的觸手質感不同。）

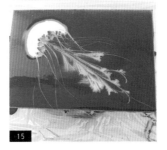

15

如圖，流動畫製作完成。（註：作品須靜置約 3-4 天才能使顏料完全陰乾。）

繩拉法變化 05
動態影片 QRcode

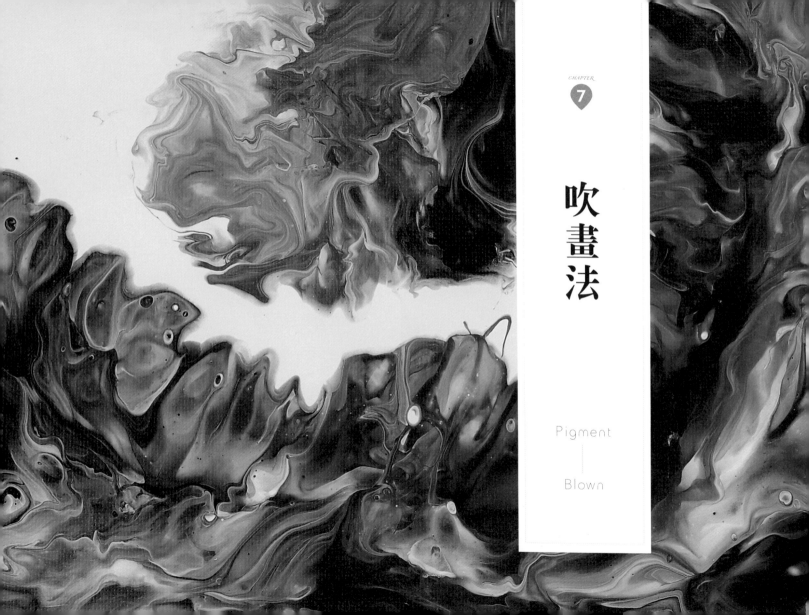

吹畫法

Pigment
———
Blown

主模

吹畫法

海浪形

材料及工具 Tools & Materials

畫布板（22.5cm×15.5cm）、吸管、紙杯、保鮮膜

調色方法 Color

A1 ▶ Z09 暗藍色 3g + 水 3g + 流動液 9g

A2 ▶ Z10 深藍色 3g + 水 3g + 流動液 9g

A3 ▶ Z11 寶藍色 3g + 水 3g + 流動液 9g

A4 ▶ Z12 淺藍色 3g + 水 3g + 流動液 9g

A5 ▶ Z13 天空藍 3g + 水 3g + 流動液 9g

A6 ▶ Z18 白　色 3g + 水 3g + 流動液 9g

步驟說明 Step by Step

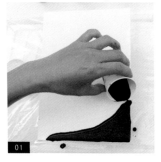

在畫布板右下側倒出 A1，
直至倒出全部顏料，並填
滿右下側區塊。

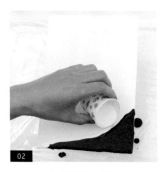

在 A1 上側倒出約 1/4 的
A6。（註：顏料間須銜接，
不留空隙。）

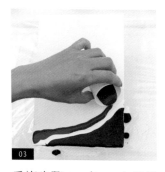

重複步驟 1，在 A6 上側倒
出 A2。

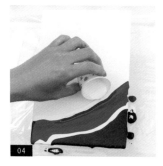

重複步驟 2，在 A2 上側倒
出約 1/4 的 A6。

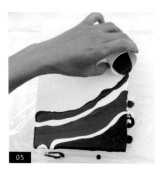

重複步驟 1，在 A6 上側倒
出 A3。

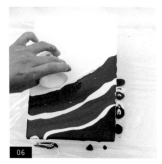

重複步驟 2，在 A3 上側倒
出約 1/4 的 A6。

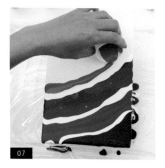

重複步驟 1，在 A6 上側倒
出 A4。

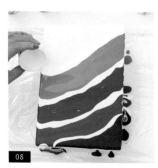

重複步驟 2，在 A4 上側倒
出約 1/4 的 A6。

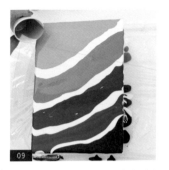

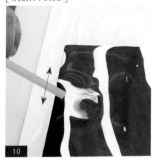

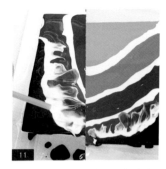

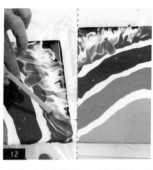

重複步驟 1，在 A6 上側倒出 A5，即完成顏料倒出。

以吸管將 A1 及 A2 間的白色顏料往 A2 方向吹開。（註：須邊吹氣邊橫向來回搖動吸管，以製作浪花。）

承步驟 10，持續將白色顏料吹開。（註：須注意吸管不要碰到畫布板，以免弄髒作品。）

將畫布板轉向，並重複步驟 10-11，將白色顏料往 A1 方向吹開。

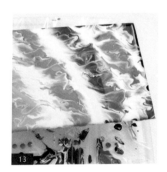

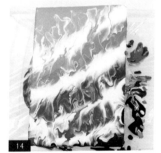

重複步驟 10-12，將其他區塊的白色顏料分別向兩側吹開。

如圖，流動畫製作完成。（註：作品須靜置約 3-4 天才能使顏料完全陰乾；添加矽油版請參考 P.212。）

吹畫法主構
動態影片 QRcode

\ 變化 01 /

吹畫法

花朵形

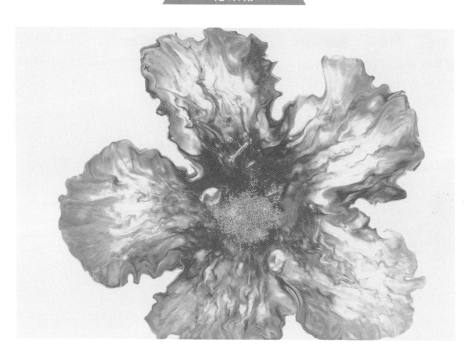

材料及工具 Tools & Materials

畫布板（22.5cm×15.5cm）、吸管、紙杯、
保鮮膜、黃色金蔥粉

調色方法 Color

A1 ▶ Z02 玫瑰色 2g + 水 2g + 流動液 8g

A2 ▶ Z18 白 色 10g + 水 10g + 流動液 40g

[底色製作]

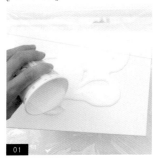

01

畫布板上均勻倒出 A2，以製作底色。（註：須預留少許 A2 不倒出。）

02

將畫布板拿起並傾斜，直到顏料完全填滿畫布板。

03

如圖，底色製作完成。

[倒出顏料]

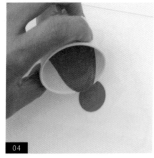

04

在畫布板中央倒出約 1/2 的 A1。

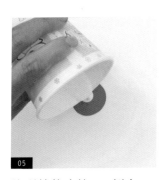

05

將剩餘的少許 A2 倒在 A1 上。（註：須從中央倒出，使顏料形成同心圓。）

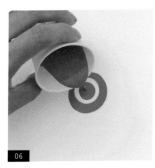

06

承步驟 5，再將剩餘約 1/2 的 A1 倒在 A2 上。

07

如圖，顏料倒出完成。

[將顏料吹開]

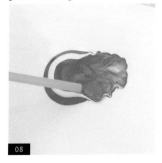

08

取吸管，從顏料中心點向外吹氣，以製作花瓣。

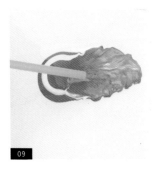

09

承步驟8，直到吹出花瓣的形狀。

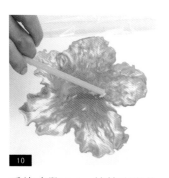

10

重複步驟8-9，持續吹出共五片花瓣。

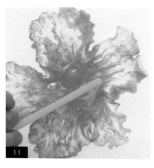

11

以吸管再次將顏料往外吹開，以增加每片花瓣的大小。

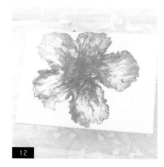

12

如圖，花瓣製作完成。

[灑金蔥粉]

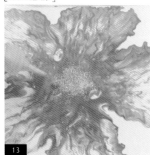

13

將黃色金蔥粉灑在花朵中央，以製作花心。

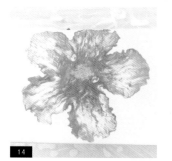

14

如圖，流動畫製作完成。
（註：作品須靜置約 3-4 天才能使顏料完全陰乾；添加矽油版請參考 P.211。）

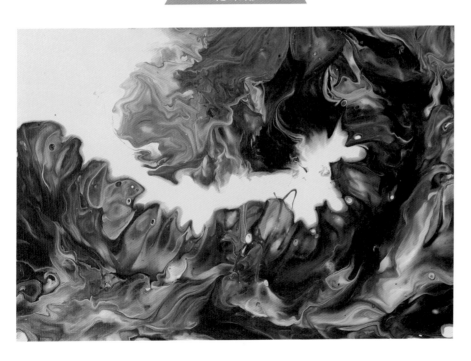

\ 變化 02 /

吹畫法

花朵形

🖌 **材料及工具** Tools & Materials

畫布板（22.5cm×15.5cm）、吸管、紙杯、
保鮮膜

🎨 **調色方法** Color

A1 ▶ Z09 暗藍色 2g + 水 2g + 流動液 8g

A2 ▶ Z10 深藍色 2g + 水 2g + 流動液 8g

A3 ▶ Z11 寶藍色 2g + 水 2g + 流動液 8g

A4 ▶ Z12 淺藍色 2g + 水 2g + 流動液 8g

A5 ▶ Z18 白　色 10g + 水 10g + 流動液 40g

[底色製作]

01

在畫布板上均勻倒出 A5，
以製作底色。

02

將畫布板拿起並傾斜，直
到 A5 完全填滿畫布板。

03

如圖，底色製作完成。

[在畫布板上倒出顏料]

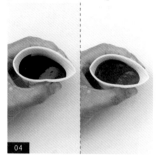

04

用手將 A1、A2 的紙杯杯
緣捏尖，以便倒出顏料。

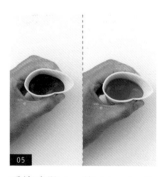

05

重複步驟 4，將 A3、A4 的
紙杯杯緣捏尖。

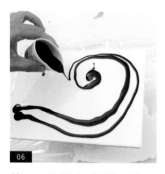

06

將 A1 從捏尖處倒在畫布
板上，使倒出的顏料呈逗
號形狀。

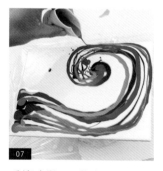

07

重複步驟 6，依序倒出隨意
數條 A2、A3 及 A4 的線條。
（註：不須把顏料全部倒完。）

[將顏料吹開]

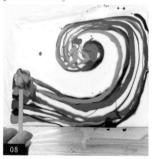

08

取吸管，從畫布板左下側
將顏料往底色方向吹開，
以吹出浪花。

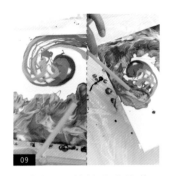

09

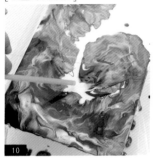

10

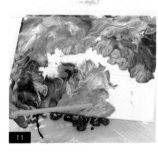

11

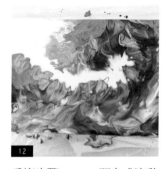

12

承步驟 8，持續吹出浪花，以製作海浪。

以吸管對準底色，將部份底色往海浪方向吹開，以調整海浪外形。

以吸管對準海浪，將海浪吹開，以調整海浪外形。

重複步驟 10-11，即完成流動畫製作。（註：須靜置約 3-4 天才能使顏料完全陰乾；添加矽油版請參考 P.212。）

貼心小提醒

吹氣時，若因顏料飛濺而弄髒作品底色，可另取與 A5 相同配方顏料覆蓋弄髒的位置。

CH2　倒扣法

變化 01 - 直立拿起法

停格動畫 QRcode

變化 03 - 傾斜側拉法

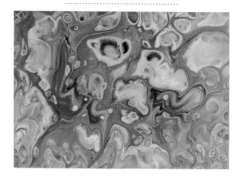

停格動畫 QRcode

變化 09 - 旋轉拖移法

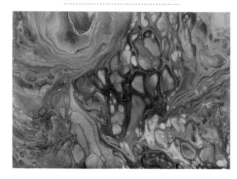

停格動畫 QRcode

變化 11 - 畫布板傾斜法

停格動畫 QRcode

CH3　同心圓倒法

變化 01 - 定點倒法

停格動畫 QRcode

CH4　擴散法

主構 - 花瓣形

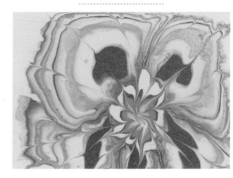

停格動畫 QRcode

CH5　刮畫法

主構 - 水紋形

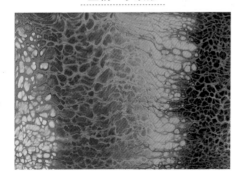

停格動畫 QRcode

變化 01 - 水紋形

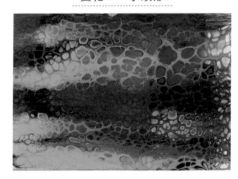

停格動畫 QRcode

CH 6 　　繩拉法

變化 02- 玫瑰花形

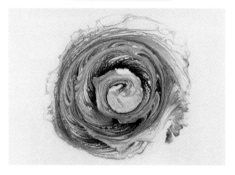

停格動畫 QRcode

變化 03- 單色羽毛形

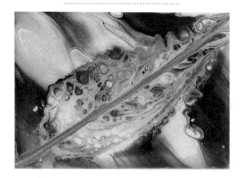

停格動畫 QRcode

CH 7 　　吹畫法

變化 01- 花朵形

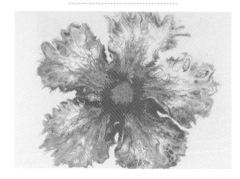

停格動畫 QRcode

變化 02- 海浪形

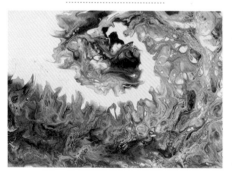

停格動畫 QRcode

主構 - 海草形

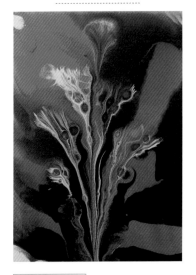

停格動畫 QRcode

變化 01- 多色海草形

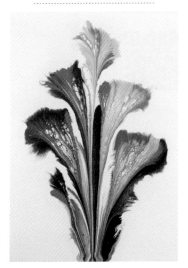

停格動畫 QRcode

主構 - 海浪形

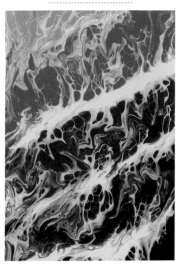

停格動畫 QRcode

作品欣賞 復古飾品及項鍊

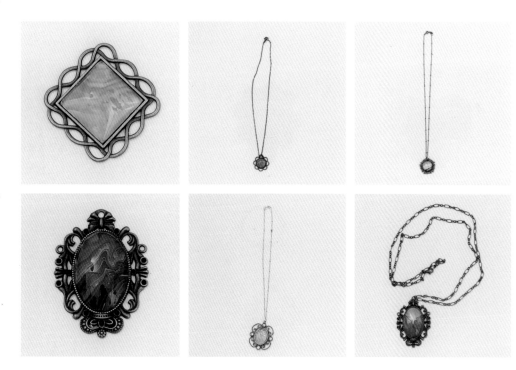

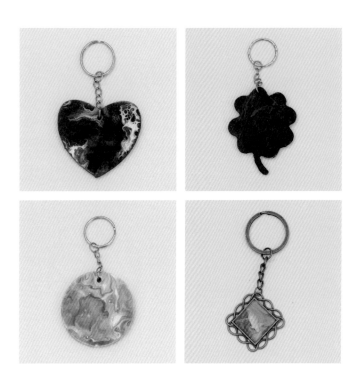

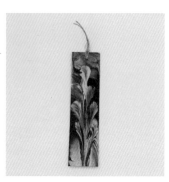

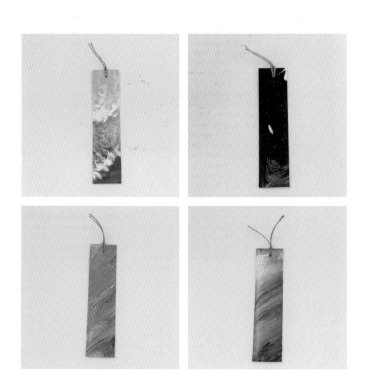

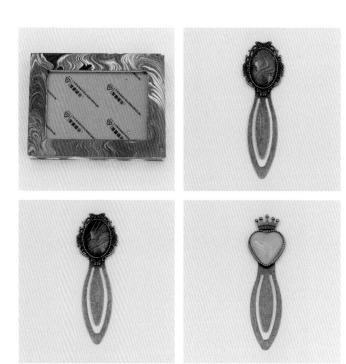

215

安忍行願

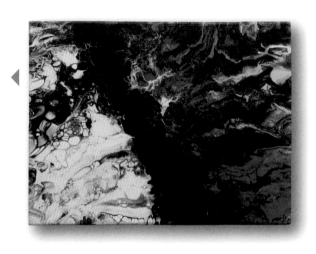

作 畫 者／黃馥榕

創作理念／水化三態，月有圓缺，然本質不變……
當藝術家褪去「自我展現」的意圖，更
能夠直接表達創作者內心的真正情懷。

應用技法／刮畫法

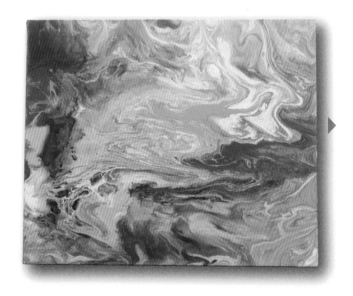

慢慢喜歡你

作 畫 者／紀伊芬

創作理念／慢慢喜歡你，慢慢的親密，慢慢聊自
己，慢慢和你走在一起，慢慢我想配
合你……慢慢把我給你。

應用技法／同心圓倒法

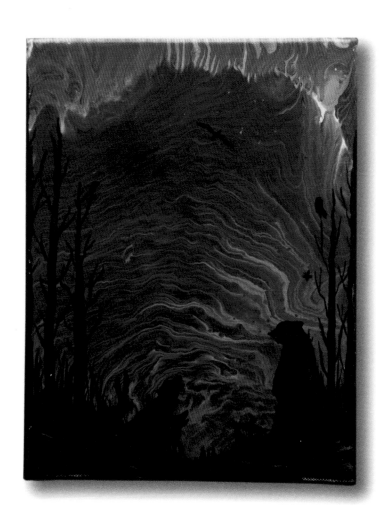

When the sky fall— 野火

作 畫 者／Don

創作理念／野火燎原，風雨欲來之勢已不可擋。覆巢
之下無完卵。此時食物鏈的對立已不再重
要，齊為生命與自由悲鳴。

應用技法／倒扣法

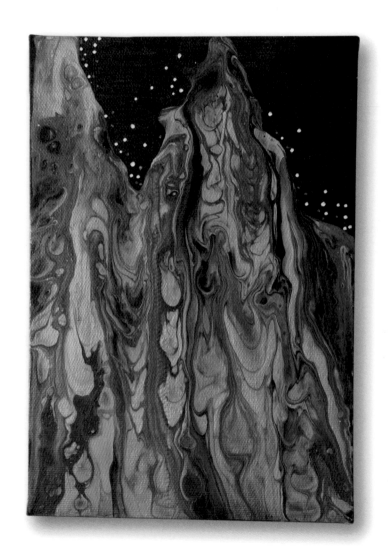

老鷹的飛翔

作 畫 者／Anu

創作理念／若有勇氣迎接未來，無須於天空展翅
　　　　　也懂得怎麼遠飛。

應用技法／同心圓倒法

Messenger- 傳訊者

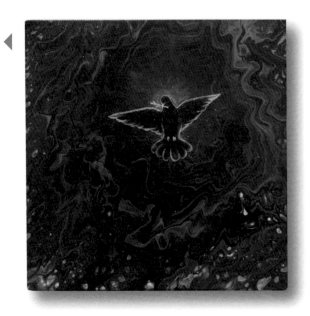

作 畫 者／Don

創作理念／暗夜中青鳥口銜橄寄生，帶來光明與
　　　　　蛻變的訊息。一切即將反轉。記得永
　　　　　遠不要害怕悲傷、寂寞或痛苦，它將
　　　　　引領你通向快樂與平靜的道路。

應用技法／同心圓倒法

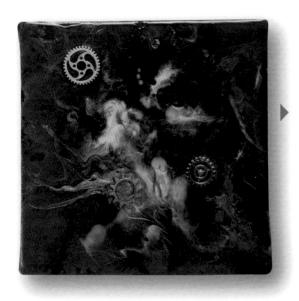

陀飛輪

作 畫 者／黃馥榕

創作理念／銀或金，不緊要；誰造機芯，無所
　　　　　謂；計劃照做了，得到了……時間卻
　　　　　太少。還在數，趕不及；昂貴是此刻
　　　　　覺悟，在時計器裡看破一生，渺渺。

應用技法／倒扣法、吹畫法

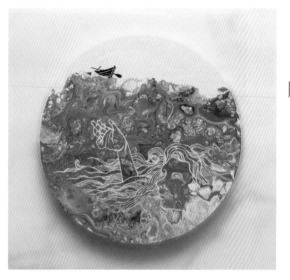

▶ # Marina- 海神之女

作 畫 者／Don

創作理念／瑪麗娜（Ｍａｒｉｎａ）是俄文名，
　　　　　意指海洋或海神之女。多彩流動的海
　　　　　洋孕育豐富生命，但也暗藏起伏變化
　　　　　之險。海神之女每見人遇險總不吝伸
　　　　　手救援，堅定守護著海洋與人類。

應用技法／倒扣法

柳暗花明

◀

作 畫 者／莊甯琁

創作理念／事物的本身並不影響人，影響人的是
　　　　　對事物的看法。轉念瞬間，喜悅無所
　　　　　不在，活在當下，精彩人生。

應用技法／刮畫法

▶ Eternal Flame- 永恆火焰

作 畫 者／Don

創作理念／那些可以從你身上被帶走的不值得留戀，
而無法被帶走的則是屬於你的真正寶物。
珍惜它、保有它。讓它如永恆的火焰在心
中聖壇煦煦閃耀。

應用技法／吹畫法

包袱

作 畫 者／黃馥榕

創作理念／帶著包袱來到世上，沒來得及認識，
不小心提起更多。直到要放下的那天
才發現……提起的同時早已放下。

應用技法／刮畫法

Fluid Art

舒心流動畫

零失敗的療癒繪畫

書　　名	舒心流動畫：零失敗的療癒繪畫
作　　者	王智芬
協助人員	米可
主　　編	譽緻國際美學企業社・莊旻嬑
助理編輯	譽緻國際美學企業社・許雅容
助理美編	譽緻國際美學企業社・莊采庭
封面設計	譽緻國際美學企業社・羅光宇
攝影師	吳曜宇
發行人	程顯灝
總編輯	盧美娜
美術設計	博威廣告
製作設計	國義傳播
發行部	侯莉莉
印　　務	許丁財
法律顧問	樸泰國際法律事務所許家華律師

出 版 者	四塊玉文創有限公司
總 代 理	三友圖書有限公司
地　　址	106 台北市安和路 2 段 213 號 9 樓
電　　話	（02）2377-4155、（02）2377-1163
傳　　真	（02）2377-4355、（02）2377-1213
E - m a i l	service@sanyau.com.tw
郵政劃撥	05844889 三友圖書有限公司
總 經 銷	大和書報圖書股份有限公司
地　　址	新北市新莊區五工五路 2 號
電　　話	（02）8990-2588
傳　　真	（02）2299-7900
初　　版	2023 年 11 月
定　　價	新臺幣 460 元
I S B N	978-626-7096-71-0（平裝）

國家圖書館出版品預行編目（CIP）資料

舒心流動畫：零失敗的療癒繪畫 / 王智芬作. -- 初版. -- 臺北市：四塊玉文創有限公司, 2023.11
面；　公分
ISBN 978-626-7096-71-0（平裝）
1.CST: 繪畫技法
947.1　　　　　　　　　　　　112018484

三友官網　　三友 Line@